# 無師自通

# 學國畫

U0050512

# 花卉

郭大為 編著

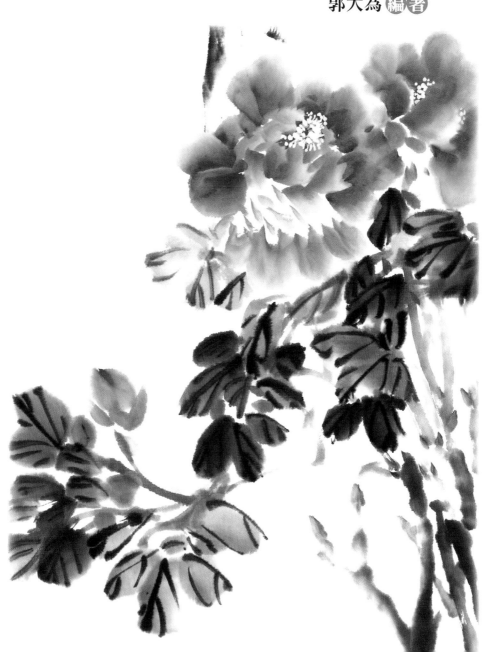

## 內容提要

本書共分為17章，由淺入深地教你如何輕鬆掌握國畫中各種花卉的繪製技巧。書中首先介紹了寫意畫的基本知識，包括常用工具、用筆和調墨技法；然後介紹了16種不同種類的花卉畫法，每種花卉後面都透過範例創作的方式讓讀者加以練習，以提升讀者的繪畫能力。

本書內容豐富，通俗易懂，實用性強，適合喜歡畫花卉的讀者、國畫培訓班的學生及愛好國畫的初、中級讀者閱讀，同時也可作為各地社區大學進修的學習教材。

國家圖書館出版品預行編目(CIP)資料

無師自通 學國畫：花卉 / 郭大為編著. -- 新北
市：北星圖書, 2019.05
　　面；　公分
ISBN 978-986-96920-4-5（平裝）

1.花卉畫　2.中國畫　3.繪畫技法

944.6　　　　　　　　　　　　107014980

## 無師自通 學國畫：花卉

作　　　者 / 郭大為
發 行 人 / 陳偉祥
發　　　行 / 北星圖書事業股份有限公司
地　　　址 / 234 新北市永和區中正路 458 號 B1
電　　　話 / 886-2-29229000
傳　　　真 / 886-2-29229041
網　　　址 / www.nsbooks.com.tw
E-MAIL / nsbook@nsbooks.com.tw
劃撥帳戶 / 北星文化事業有限公司
劃撥帳號 / 50042987
製版印刷 / 皇甫彩藝印刷股份有限公司
出 版 日 / 2019 年 5 月
I S B N / 978-986-96920-4-5
定　　　價 / 400 元

如有缺頁或裝訂錯誤，請寄回更換。

# 目錄

# 基礎入門

第1章

想要學好寫意畫，要先從基礎入手。本章將詳細地講解寫意畫的常用工具、用筆技巧以及色與墨的基本調和技法。

## 1.1 常用工具

寫意畫常用的作畫工具和材料主要有筆、墨、紙、硯、顏料等。本節將詳細介紹這些工具、材料的特點和使用方法。

### 【筆】

在國畫的作畫工具中，毛筆是最重要的工具之一。常用的毛筆有胎毛筆、狼毫筆、紫毫筆、豬毫筆、羊毫筆和兼毫筆等，其中以羊毫筆、狼毫筆和兼毫筆為佳。

羊毫筆的筆頭比較柔軟，吸墨量大，適於表現圓渾厚實的點畫，比狼毫筆經久耐用，經常用於鋪畫花葉、花瓣、鳥的羽翅、魚身以及大面積的染色。

狼毫筆筆力勁挺，宜書宜畫，但不如羊毫筆耐用，價格也比羊毫筆貴。由於其筆毛硬挺的關係，在寫意國畫裡經常用於勾畫花瓣及葉片脈紋，勾染法中勾畫的部分就是全部由狼毫筆完成的。除此之外，在繪製一些較為堅硬的事物上也用狼毫筆，如鳥爪、樹枝、山石等。

兼毫筆是用羊毫與狼毫（或兔毫）配製成的，性質在剛柔之間。

初學者可根據自己的喜好選用不同的毛筆。

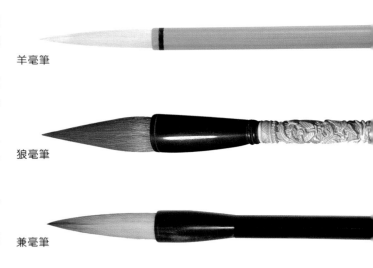

羊毫筆

狼毫筆

兼毫筆

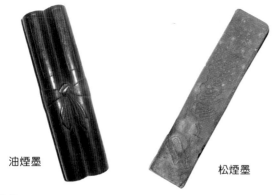

油煙墨

松煙墨

### 【墨】

墨有油煙墨與松煙墨兩種，作畫主要用的是油煙墨。

油煙墨是用桐油燒出的煙製成的，墨色有光澤，濃淡變化豐富，適宜畫山水。

松煙墨是用松枝燒成煙製成的墨。松煙墨黑而無光澤，宜於書寫，作畫不常用。偶爾也可以用松煙墨來畫蝴蝶，或作為墨紫色的底色（如畫墨紫牡丹，須先用松煙墨打底子）。

### 【紙】

對於初學者來說，剛開始練習線條、筆鋒和局部等一些簡單的習作時，可選用毛邊紙，因為其紙張細膩，薄而鬆軟，呈淡黃色，沒有抗水性，吸水性較好，價格便宜又實用。

待掌握一些基本的技法後，可選用生宣紙進行創作與寫生。生宣紙的吸水性和沁水性都很強，易產生豐富的墨韻變化，用生宣行潑墨法、積墨法，可以吸水、暈墨，達到水走墨留的藝術效果。

毛邊紙

生宣

## 【硯】

要選擇石質堅韌、細潤、易於發墨、不吸水的石硯。若石質過粗，磨出來的墨汁就不細膩，墨色變化較少；若石質太細、過於光滑，則不容易發墨。

硯台

## 【顏料】

對於初學者來說，管狀顏料是首選，它呈黏稠的液體狀，從管裡擠出來即可使用，方便、快捷、價格適中。

管狀顏料

## 【調色盤】

調色盤以白色的瓷器為佳，應準備小碟子數個。儲色應用梅花盤及層碟，不同的顏料應該分開儲存。

調色盤

小碟子

## 【筆洗】

筆洗是一種古老的書畫用品，是用來盛清水的。清水有兩個用途：一是加入墨裡，將墨汁調到合適的程度；二是在書寫結束後，用於清洗筆頭上的墨，使毛筆容易保存。

筆洗

## 【文鎮】

文鎮在寫字作畫時用於固定宣紙的位置。文鎮的材質多樣，造型各異。現今常見的多為長條形，故也稱「鎮尺」「壓尺」。

文鎮

# 1.2 如何用筆

　　在國畫中，用筆和用墨是相互依賴的，筆以墨生，墨因筆現。用筆其實就是用線，以筆畫線，以線造型。線為物像之本，畫之筋骨。用筆純熟可以產生筆力、筆意、筆趣，能變換虛實，使濃淡輕重適宜，巧拙適度。本節將從最基礎的握筆方法開始，詳細介紹在畫國畫時如何用筆。

## 【怎樣握筆】

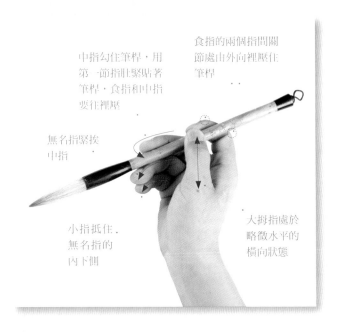

中指勾住筆桿，用第一節指肚緊貼著筆桿，食指和中指要往裡壓

食指的兩個指間關節處由外向裡壓住筆桿

無名指緊挨中指

小指抵住無名指的內下側

大拇指處於略微水平的橫向狀態

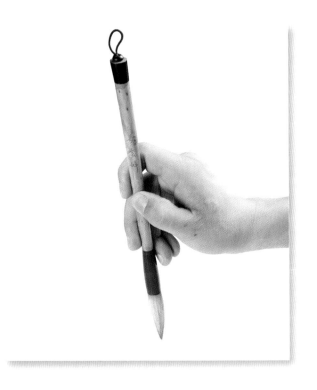

## 【筆法的運用】

　　用筆要求筆中有墨，墨中有筆。筆、墨、水三者是魚水關係，不蘸水、不蘸墨的淨筆不會出形，純水、純墨不用筆也難上畫面，潑墨、潑彩也要用筆因勢利導。國畫的筆法主要呈現在線的運用上。國畫常常利用毛筆線條的粗細、長短、乾濕、濃淡、剛柔、疏密等變化，表現物像的形神和畫面的節奏韻律。毛筆的筆頭分三段，最尖的部位是筆尖，中部是筆腹，與筆管相接處為筆根。筆鋒有中鋒、側鋒、順鋒、逆鋒的區別。

### 使用技巧

　　毛筆初次使用時，要把筆頭放在墨汁中浸泡一會兒，讓筆頭吸足墨再用。特別是大筆，浸泡時間要更長一些，讓筆頭吸足墨，因為筆頭內部的毛短時間內不可能完全被墨浸透。即使筆毛的表面蘸滿了墨，筆毛仍不太踏實，呈膨脹形，使用效果不太理想。使用過幾次後的毛筆，筆頭被墨完全浸透，會變得直順、踏實，攏抱結成一體，彈力也會稍大一些，使用效果更好。

### 中鋒運筆

　　中鋒運筆要執筆端正，筆管垂直於紙面，筆鋒在墨線的中間，用筆的力量要均勻，進而畫出流暢的線條，其效果圓渾穩重。多用於勾畫物體的外輪廓。

## 側鋒運筆

側鋒運筆需將筆傾斜，使筆鋒偏於墨線的一側，筆鋒與紙面形成一定的角度。側鋒運筆用力不均勻，時快時慢，時輕時重，其效果毛、澀變化豐富。由於側鋒運筆是使用毛筆的側部，故可以畫出粗壯的筆觸。此法多用於山石的皴擦。

## 順鋒運筆

順鋒運筆採用拖筆運行的方法，畫出的線條輕快流暢、靈秀活潑。

從左向右行筆

## 逆鋒運筆

逆鋒運筆，筆管向右前方傾倒，行筆時鋒尖逆勢向左推進，使筆鋒散開。這種筆觸蒼勁生辣，可用於勾勒和皴擦。

從右向左行筆

## 回鋒運筆

回鋒筆法要求中鋒運筆，如果是偏鋒就缺少浮雕感和力度。逆鋒入筆，轉而頓筆，然後回鋒。一去一回一頓就產生多種多樣的筆痕，這種筆觸厚重健實，常用於畫竹葉。

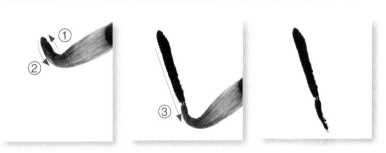

# 【線條練習】

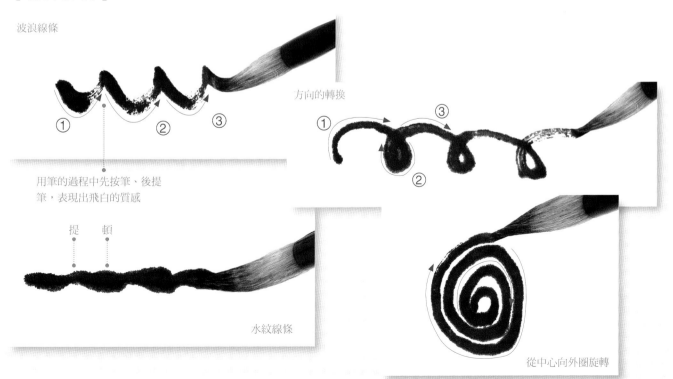

波浪線條

用筆的過程中先按筆、後提筆，表現出飛白的質感

提　頓

水紋線條

方向的轉換

從中心向外圈旋轉

# 1.3 調墨技法

　　國畫用墨的乾、濕、濃、淡、清來呈現物像的遠近、凹凸、明暗、陰陽、燥潤和滑澀。墨分五色：清、淡、重、濃、焦。而決定這五種墨色的關鍵是墨中水的比例。本節將詳細介紹墨色的調和方法。

## 【五種濃度的墨色】

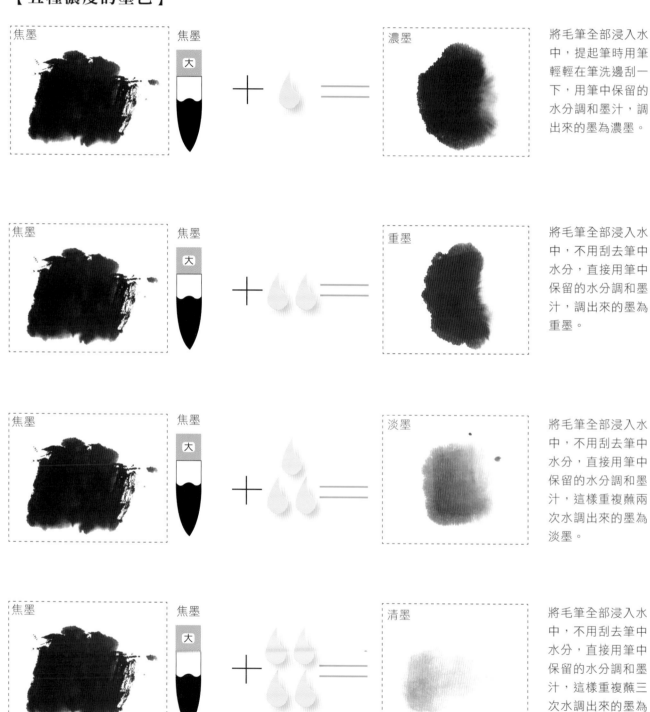

將毛筆全部浸入水中，提起筆時用筆輕輕在筆洗邊刮一下，用筆中保留的水分調和墨汁，調出來的墨為濃墨。

將毛筆全部浸入水中，不用刮去筆中水分，直接用筆中保留的水分調和墨汁，調出來的墨為重墨。

將毛筆全部浸入水中，不用刮去筆中水分，直接用筆中保留的水分調和墨汁，這樣重複蘸兩次水調出來的墨為淡墨。

將毛筆全部浸入水中，不用刮去筆中水分，直接用筆中保留的水分調和墨汁，這樣重複蘸三次水調出來的墨為清墨。

　　註：示意圖中的水滴不是真實的水滴分量，只是大略一份水、兩份水等水的分量，對水的用量掌握需要在多次練習中不斷積累經驗。

## 【墨色的調和】

1 選好筆，放入水中按壓，將筆毛散開，這樣可以將筆腹中殘留的顏色洗淨，以保證不會有其他顏色殘留。收筆，在筆洗的邊緣擦（刮）兩下，以減少毛筆上過多的水分。

2 按照毛筆中的墨色由淺到深的順序，先將筆肚蘸入淡墨。

3 接著將筆的前半部分蘸入重墨，這樣就調好了兩種墨色。

4 接著用筆尖蘸入濃墨，注意筆頭的最頂端也可以含少量的水。

5 最後，用紙巾輕輕吸收一些水分，就完成了筆的調色。

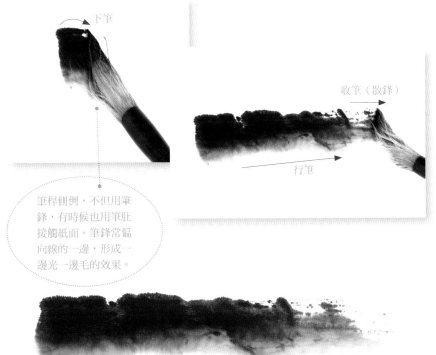

下筆

收筆（散鋒）

行筆

筆桿側倒，不但用筆鋒，有時候也用筆肚接觸紙面。筆鋒常偏向線的一邊，形成一邊光一邊毛的效果。

# 1.4 調色技法

國畫歷來重視色彩的運用。古人受樸素唯物主義的影響，色彩講究簡練，常有明顯的平面意味和裝飾效果。以描繪對象的固有色為主，常用的方法是用墨色和彩色相結合來描繪對象。本節將詳細講解國畫的調色方法。

## 【單色調和】

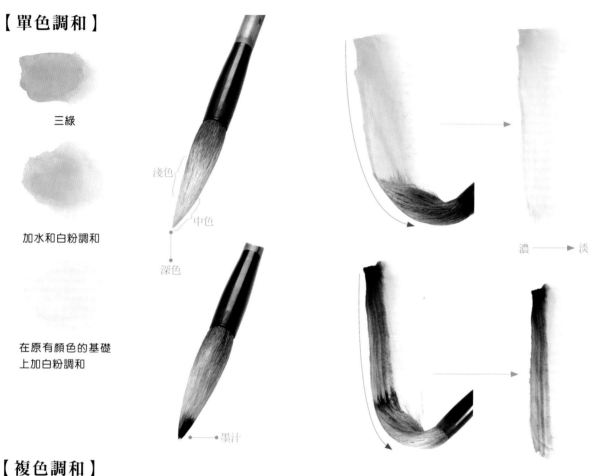

三綠

加水和白粉調和

在原有顏色的基礎上加白粉調和

淺色

中色

深色

墨汁

濃 → 淡

## 【複色調和】

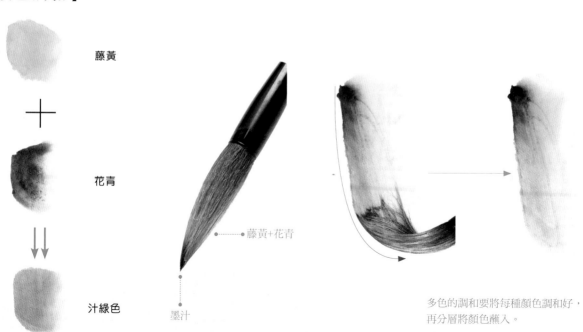

藤黃

＋

花青

汁綠色

藤黃+花青

墨汁

多色的調和要將每種顏色調和好，再分層將顏色蘸入。

 **第2章** # 牡 丹 花

　　因品種的不同，牡丹的花頭有單瓣、重瓣和起樓之分；其色彩也因品種的不同而十分豐富。初學者無論是臨摹還是寫生，都不能只盯著一瓣一葉，而要學會掌握整體輪廓，做到「整體著眼，局部入手」。而且要在複雜多變的花形中，找出基本的結構特徵，如正面俯視或背面仰視，花朵的形近乎圓形；半側或全側，則成橢圓形；單瓣似碟形，重瓣則像幾個大小不等的碗碟重疊。初學畫花頭，可以用鉛筆或炭筆先勾出大致外形，或者安排一下花瓣的整體層數，再用毛筆以色或墨點簇。

## 2.1 花 頭 的 畫 法

　　牡丹花頭，形態富於變化而且品種多樣，色彩十分豐富。常見的花頭形態有初放、盛放、花苞等。畫法為用中號以上的京提筆（羊毫配狼毫的兼毫筆）飽蘸大紅色，在調色盤上調和，使顏色向筆根滲透，再用筆尖蘸胭脂，稍做調和後即在畫面上點畫。傳統的點畫牡丹方法是一筆緊挨一筆，整個花頭是由一筆筆由濃到淡的色點組成的。花頭完成後，趁顏色未乾，在花芯和花瓣的交接處用胭脂加墨的重色進行調整，使花瓣的交接清晰生動。待顏色七八成乾時，用石青在花蕊處點上顏色，再用藤黃調白粉點花蕊。點花蕊時要按三筆一組的組織結構進行點畫，千萬不能無組織地隨意點畫。

【初放】

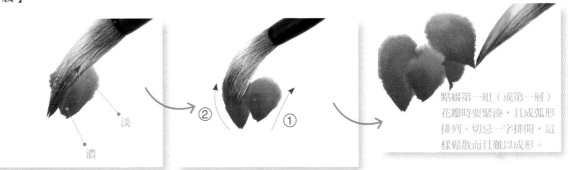

點綴第一組（或第一層）花瓣時要緊湊，且成弧形排列。切忌一字排開，這樣鬆散而且難以成形。

淡

濃

②　①

**1** 選用中號羊毫筆，用筆肚調胭脂、白粉，在筆尖蘸胭脂，用毛筆側鋒畫出牡丹的主花瓣。再用筆尖蘸胭脂，稍做調和後即在畫面上點畫。點花瓣要一筆緊挨一筆，整個花頭一筆一筆由濃到淡的色點組成。

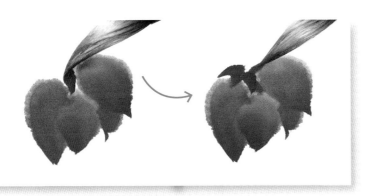

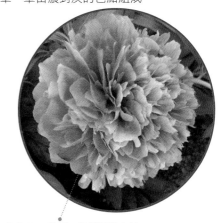

**2** 畫內層花瓣時以中號羊毫筆蘸胭脂調曙紅，中鋒運筆點畫出一些小花瓣，豐富牡丹花頭的層次感。

初放的牡丹花頭，花瓣開放之勢較強，內層花瓣呈聚攏之勢，無法看到花蕊蕊絲。同時，外層花瓣與內層花瓣距離較小，層層疊疊，非常緊密。

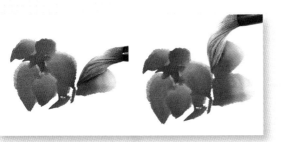

**3** 由內向外，逐步點畫出外圍的瓣片，注意落筆要區分出花瓣的濃淡，表現出花瓣的色調層次。

4 逐漸完成外層花瓣的添畫，注意花瓣之間的緊密
銜接。

5 待花瓣未乾時，用中號羊毫筆調重色，勾畫花芯
瓣尖。

注意了！

完成！

　　在繪製花瓣瓣尖時，在調色盤上調和顏料，使顏色向筆根滲透，再用筆尖
蘸胭脂，稍做調和後即在畫面上點畫，這樣可以使花瓣更有層次感。

【全放】

1 選用中號羊毫筆，先用筆肚調胭脂、曙紅與白粉，用筆尖蘸胭
脂，用毛筆側鋒畫出牡丹的主花瓣。再用筆尖蘸胭脂，稍做調
和後即在畫面上點畫。

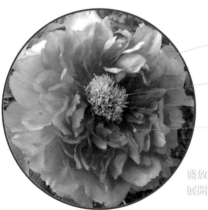

外層花瓣瓣片較大，
顏色較淺

花蕊顏色為黃色，散
亂地生長在花頭中間

內層花瓣瓣片小，顏
色較深

盛放的花頭，花瓣的開勢強，內層花瓣完全
展開，可以看到完整的花蕊及蕊絲。

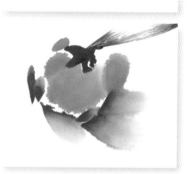

2 每一筆點綴要緊湊且富於層
次，否則花頭難以成形。再以
筆尖蘸曙紅，提點花瓣層次。

 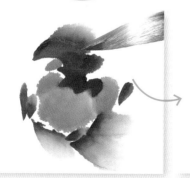 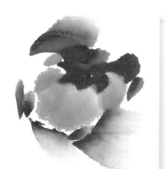

3 用毛筆側鋒，從左往右或從
右向左捻筆，表現第一層外
側的花瓣。外側的花瓣以兩
三層為宜。

12

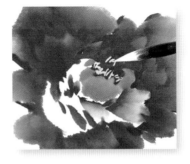

注意了！

外層花瓣要緊湊而不拘謹，大花瓣旁邊多點綴小花瓣，或留些白，使其更加自然。

4 要豐富花瓣的層次，用筆就要有節奏，逐步畫出花瓣外形。筆中的水分要適度，前側花瓣要淡於後側。

中

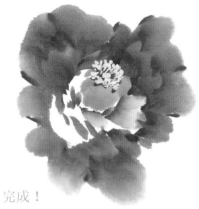

5 畫外層花瓣時，從右往左以捻筆之勢畫出大花瓣，並在大花瓣的兩側點出一些小花瓣。趁顏色尚未乾，在花芯和花瓣的交接處用毛筆蘸胭脂進行調整。

6 用小號狼毫筆蘸清水調和少量藤黃和白粉，盡量調和得黏稠些，然後點畫花蕊。

完成！

1 選用中號羊毫筆調曙紅與胭脂，側鋒運筆點畫花苞的花瓣。

【花苞】

中

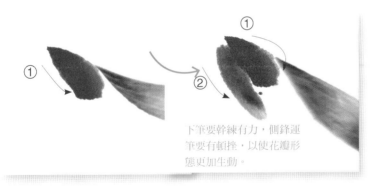

① ① ②

下筆要幹練有力，側鋒運筆要有頓挫，以使花瓣形態更加生動。

中

濃（前邊的瓣片）

淡（靠後面的瓣片）

2 中號羊毫筆蘸曙紅與胭脂，將顏色調至飽和，色調要濃一些。側鋒點畫花苞中間的瓣片，以濃淡色調區分花瓣的前後關係。

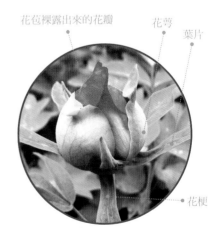

花苞裸露出來的花瓣　花萼　葉片

花梗

花苞與盛開的牡丹花頭在用色、用筆和畫法上大致相同，其特點是花頭內層的花瓣要更為緊密，花瓣多層交錯。另外，花苞剛剛具備花朵的特徵，由數片外層花瓣包裹中心皺摺的花芯。花苞較之盛開的花朵，顏色更深、更豔，花瓣外形更加飽滿。

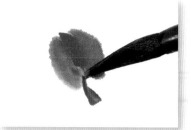

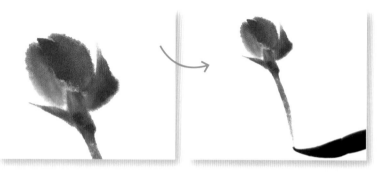

花萼的繪製要符合
花瓣的形態結構，
呈托舉之勢。

**3** 使用中號羊毫筆，調和花青與藤黃，筆尖蘸少許墨，用毛筆側鋒，
畫主萼片。萼片為下圓上尖。

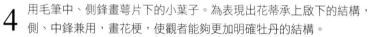

完成！

**4** 用毛筆中、側鋒畫萼片下的小葉子。為表現出花蒂承上啟下的結構，
側、中鋒兼用，畫花梗，使觀者能夠更加明確牡丹的結構。

## 2.2 葉子的畫法

　　牡丹葉子，是在大葉柄上畫三個小葉柄，每個小葉柄分生三片小葉片。一個生長完全的牡丹葉
子稱為「三叉九頂」（或「三叉九葉」）。大葉柄長約30釐米，呈十字形。春季時，牡丹上部葉子
生長不完全，越靠近花頭，葉片越為稀少。牡丹的葉子可以分組完成，單組葉基本上是三筆一組，
再以葉筋將單組葉聯繫在一起。

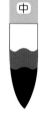

**1** 牡丹的葉片由三筆繪製而成，用毛筆側鋒畫出主葉及側葉。畫側葉時，一筆壓一筆的邊角，呈遮擋、連接
之勢。

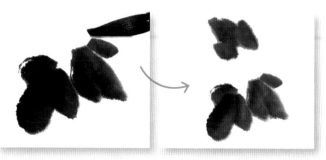

**2** 葉子的外形要有變化，不要太對稱。行筆應輕鬆灑脫，
一氣呵成。

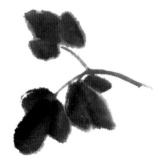

**3** 用中號筆蘸三綠，側、中鋒兼用，根據
葉片的位置畫出葉梗。

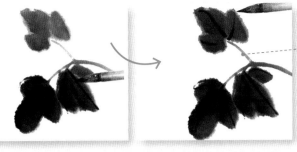

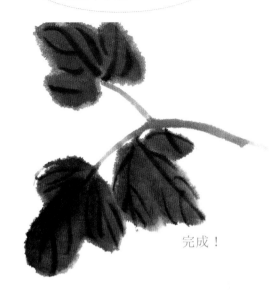

在葉片半乾時勾出葉筋。注意不要在葉子的正中下筆。

**4** 待葉片半乾時,用筆尖蘸取濃墨,以中鋒筆法勾出葉脈。勾畫葉脈時應注意根據葉片形態。

完成!

**注意了!**

　葉片的前後關係透過顏色的濃淡和形態來區分。表現葉子間的透視關係時要注意控制用筆。近處的葉子色彩較深、較濃,而遠端的葉子則顯得淺淡一些,以此拉開空間關係。

## 2.3 花枝的畫法

　牡丹植株有高有矮、有叢有獨、有直有斜、有聚有散,各有所異。牡丹的花枝為直立狀,展開角度小,枝條生長健壯挺拔。枝幹的用色比莖略深,顯示其枯澀、蒼勁。以淡墨調勻硃磦,再以筆尖蘸取濃墨汁,中、側鋒結合,運筆宜稍慢且有頓挫,注意節奏變化,停筆時做收勢。枝幹要虛實結合,不可太實太光,要有節狀感。用墨乾濕度適中,筆頭含水量要少。

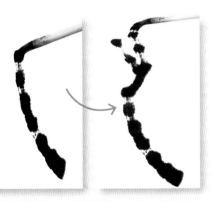

**1** 用毛筆側、中鋒以頓挫有致的線條畫出枝頭的形態,要表現出嫩枝圓潤、彎折的形態。

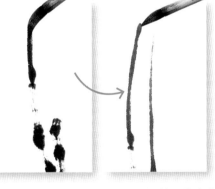

**2** 用中號狼毫毛筆依次蘸取藤黃、花青和胭脂,筆中水分要少。用毛筆中鋒畫其嫩枝的形態,起筆要實,落筆要虛。

兼用毛筆中、側鋒,用赭石和三綠調墨畫其嫩芽,表現出老枝生嫩芽的生機感。

**3** 在畫好的枝幹上用濃墨點綴幾個墨點,顯示枝幹的蒼老感,為柔潤的花葉增強力度。在表現老枝和細枝相結合時,要注意前後的穿插關係和空間關係。

完成!

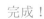

## 2.4 絕壁藏國色

　　此幅牡丹作品，配景選用高聳的峭壁，將國色天香的牡丹置於幽谷深山之中，展現出了獨特的意境。雍容大氣的牡丹，在絕壁的襯托之下既顯得富貴逼人，又多了一分孤芳自賞之感。

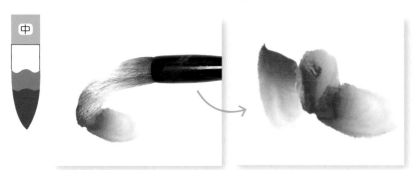

**1** 先用筆肚調胭脂和白粉，在筆尖處蘸胭脂，用毛筆側鋒畫出牡丹的主花瓣。再用筆尖蘸胭脂色，稍做調和後即在畫面上點畫。使用側鋒揉筆畫出內層的花瓣。

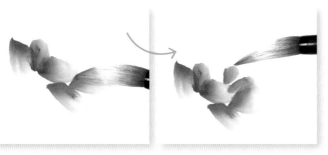

**2** 繞著主花瓣，畫其後側花瓣，顏色逐漸變淡，讓其花頭更有層次感、空間感。

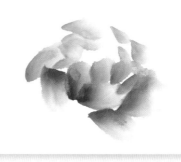

**3** 點綴第一組（或第一層）花瓣時要緊湊。

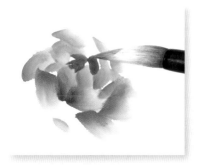

**4** 用中號筆蘸胭脂調曙紅，用中鋒點畫出一些小花瓣，以豐富牡丹花頭的層次感。

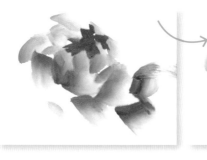

**5** 畫外層花瓣。從右往左以捻筆之勢畫出大花瓣，並在大花瓣的兩側點出一些小花瓣。

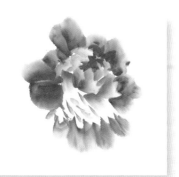

**6** 畫外層下方的花瓣，應緊湊而不拘謹。在大花瓣旁邊多點綴一些小花瓣或留白，使其更加自然。

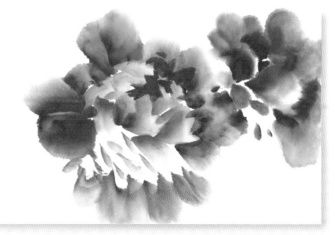

**7** 順勢在大花頭的右側再添畫一朵初放的花苞。一朵盛放，一朵含苞待放，以增添畫面的豐富度。

注意了！

用花青、藤黃和三綠調勻
畫老葉，花青所占比例略大，
再加入少許硃磦。將藤黃和三
綠調勻，再加入少量硃磦，筆
尖蘸胭脂繪製新葉。用花青調
和三綠畫遠葉，色彩相對新葉
更淡一些。

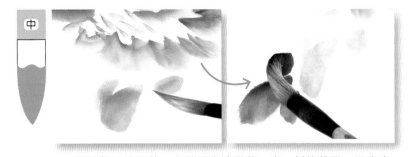

8 按照葉子的長勢，在花頭旁邊撇葉。中、側鋒兼用，添畫出
牡丹的新葉、老葉。注意葉子要有大有小。

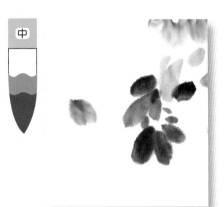

9 用中號筆蘸胭脂調曙紅，再
調白粉，側鋒運筆，在左上
方再添一個牡丹花苞，以豐
富畫面。

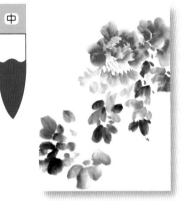

10 用三綠調和花青，側
鋒畫出花苞周圍的綠
葉。注意老葉與嫩葉
的位置、顏色區別。

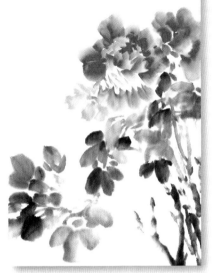

11 再畫出老枝的生長態勢。
要注意老枝與嫩葉的色調
對比。

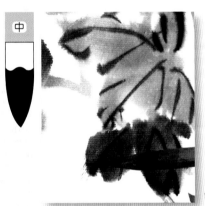

12 待葉半乾時，用筆
蘸濃墨勾出葉子的
葉脈，畫出枝幹上
的新芽。

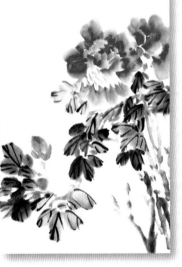

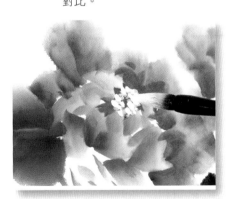

13 用中號筆蘸藤黃，中鋒運
筆，點畫花頭的花蕊，以
呈現花頭的生機感。

注意了！

添畫石頭時，筆中包含色彩，水分要
充足，才能突出渲染之感。

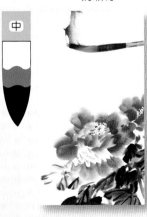

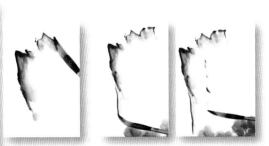

14 用中號筆蘸赭石調淡墨，筆肚含滿顏色，筆尖蘸濃墨，側鋒用筆，
在牡丹花的遠處添畫一座瘦石，以增添畫面的空間層次感。

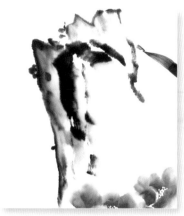

**15** 用中號筆調淡墨,筆尖蘸濃墨,側、中鋒兼用,畫出山石的表面結構,並用皴畫的方法畫出山石質感。

**16** 牡丹最為嬌豔,在作畫時要畫出它的品格。最後調整畫面,題款、鈐印,完成創作。

第3章　白玉蘭

白玉蘭又名木蘭，美觀典雅，清香遠溢。屈原《離騷》中「朝飲木蘭之墜露兮，夕餐菊之落英」的萬古絕唱就是以玉蘭比喻人格的高潔。在寫意國畫的表現中，這也是要著重呈現的氣節。學習繪製白玉蘭花要從基礎做起，由淺入深。本章將透過局部講解和整體的案例示範，介紹白玉蘭花的寫意技法，讓讀者能夠循序漸進地掌握白玉蘭的繪製方法。

## 3.1 花頭的畫法

白玉蘭花頭需用勾染法繪製，即先勾畫花形結構，再分染、罩染。勾瓣用渴筆淡墨，側鋒、中鋒兼用。落筆有虛有實，在曲線的轉折上可適當誇張，轉筆可以有些硬折，筆法靈活。勾出的線要有精神，輕重起伏，頓挫自如。有的地方用筆側的幅度較大，近似擦，一擦而過，既顯得輕柔又顯得靈活。行筆應迅疾，過慢就會出現勾線軟弱的毛病，缺乏生動的筆墨呈現。

【花苞】

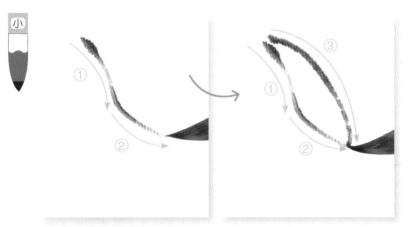

中間花瓣要緊湊，注意瓣與瓣之間的遮擋關係。

1 先用狼毫或兼毫的筆肚調滿重墨，用筆尖蘸濃墨，用中鋒經營位置。起筆要實，中間提筆，落筆露鋒。

2 以同樣的墨色和運筆方式勾畫內層的花瓣。

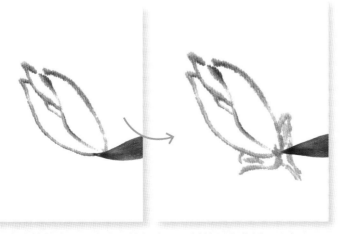

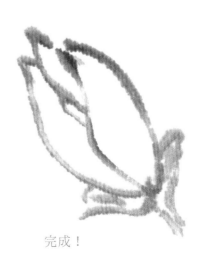

3 用中號筆蘸淡墨，中鋒用筆勾畫另一側外層的花瓣，再勾畫出花萼、花托。

完成！

【開放】

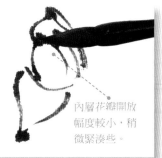

內層花瓣開放
幅度較小，稍
微緊湊些。

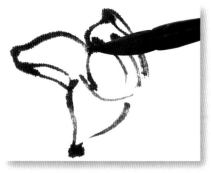

**1** 用筆肚調重墨，筆尖蘸濃墨，中鋒
運筆，先畫主花瓣，再逐步畫出其
他的內層花瓣。

**2** 畫靠外的花瓣時，墨色要有
變化，瓣尖濃，瓣根淡，落
筆時要藏鋒。

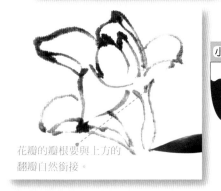

花瓣的瓣根要與上方的
翻瓣自然銜接。

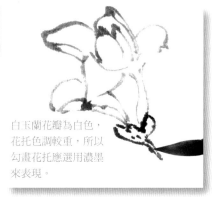

白玉蘭花瓣為白色，
花托色調較重，所以
勾畫花托應選用濃墨
來表現。

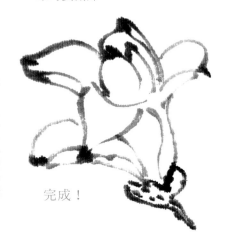

**3** 根據其開放程度，依次畫出花
瓣。畫靠後的花瓣時，要注意
前後的遮擋關係。

**4** 用小號筆蘸濃墨，中鋒運筆勾畫
花托，再點畫花托上的斑點，完
成繪製。

完成！

## 3.2 一樹清雪

　　玉蘭花在春天開放，花苞飽滿，形狀略長，在樹上格外突出。一夜春風吹過之後，滿樹花蕾便
會全部盛放在枝頭。不過玉蘭的花期較短，盛放之後便很快凋零，如同煙火一般，將自己的美麗在
瞬間綻放。本幅作品表現出了玉蘭盛放之時花朵的繁茂之態，將它的生命力凝聚在紙上，給人以潔
白勝雪之感。

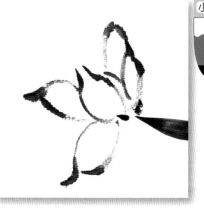

**1** 用小號狼毫筆調中墨，以寫
書之勢，中鋒運筆，畫花瓣
輪廓。

**2** 根據其開放程度，依次畫出花瓣。
畫靠後的花瓣時，要注意前後的遮
擋關係。筆肚為重墨，起筆要實，
落筆要虛。

**3** 接著畫出旁邊的花頭，筆中的墨
與水分要合理運用。

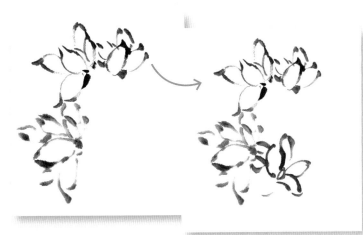

**4** 在左下方的位置添加花頭，使畫面更為飽滿、豐富。

**注意了！**

　　　勾畫玉蘭的花瓣時要注意
水分的控制，瓣尖略濃，而越
往瓣根處墨色越淡。

**5** 為使畫面構圖不致偏墜，可
在偏下方再添加花頭，按其
長勢合理布局。

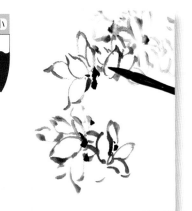

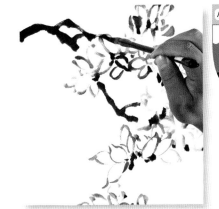

**6** 蘸濃墨，畫其花托。注意虛實變化和前後遮擋關係。

**7** 用中號狼毫筆，筆肚調中墨，筆尖
蘸濃墨，行筆時用中鋒、側鋒和逆
鋒自然勾畫，趁濕用乾筆重墨散
鋒，以墨破色，使枝幹出現墨色交
融的肌理效果。起筆要實，落筆要
虛，中間提筆，順勢添加嫩葉。

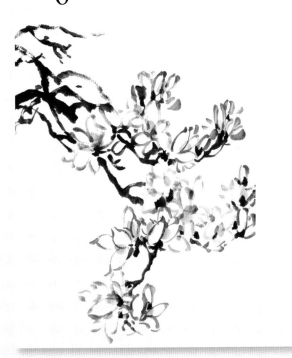

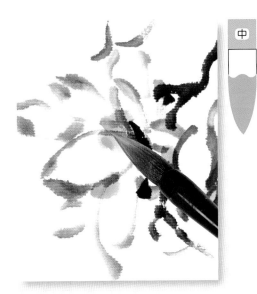

**8** 用中號筆蘸藤黃，中鋒罩染花蕊，
突出玉蘭花花頭的色調關係。

21

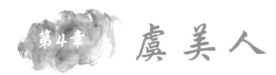

虞美人

　　虞美人，又名麗春花、賽牡丹、滿園春、仙女蒿、虞美人草。花期在夏季，花色有紅、白、紫、藍等，濃豔華美。從前虞美人為耕地內分布廣泛的雜草，種子在泥土內休眠多年，於土壤被翻耕時方發芽。古代中國以草木喻英雄，虞美人還常帶有英雄惜英雄之意。勾畫虞美人時要注意畫面的色彩豔麗而不俗氣，注意表現出虞美人花瓣的輕盈和薄薄的質感，讓人感覺這些花好像被風吹得飄動起來，以呈現出虞美人娉娉裊裊，如振翅彩蝶般的美感。

## 4.1　花頭的畫法

　　虞美人的花頭有開放、初放、花苞等姿態。花頭上有4片花瓣，質薄如綾，光潔似綢，輕盈的花冠似朵朵紅雲，片片綵綢。畫虞美人的花頭多以淡墨勾畫其花瓣形態，以曙紅調和淡墨進行罩染，濃墨提點花蕊，再以藤黃調和白粉進行點畫。

【 全開 】

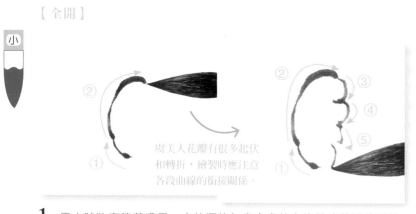

虞美人花瓣有很多起伏和轉折，繪製時應注意各段曲線的銜接關係。

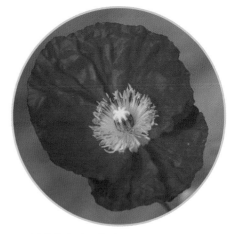

**1** 用小號狼毫筆蘸濃墨，中鋒運筆勾畫出虞美人的單片花瓣的形狀。

綻放的虞美人花頭將4片花瓣完整地展現了出來，花蕊也全部呈現出來。

**2** 逐漸添畫出全部的4片花瓣，注意花瓣之間的遮擋關係。

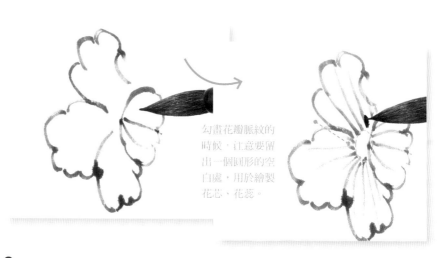

勾畫花瓣脈紋的時候，注意要留出一個圓形的空白處，用於繪製花芯、花蕊。

**3** 用小號狼毫筆蘸淡墨，中鋒運筆由內向外勾勒花瓣的脈紋，以增加質感。

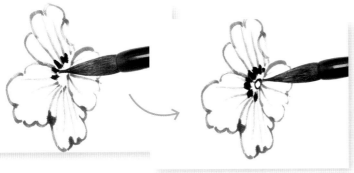

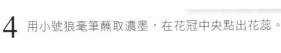

4 用小號狼毫筆蘸取濃墨，在花冠中央點出花蕊。

5 調和少許藤黃和白粉，中鋒運筆點染花蕊。

完成！

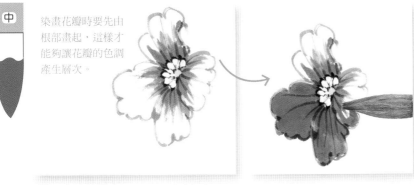

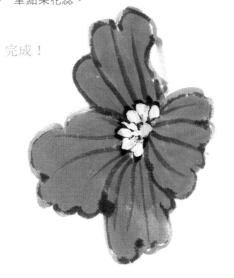

染畫花瓣時要先由根部畫起，這樣才能夠讓花瓣的色調產生層次。

6 調和曙紅和淡墨，由花瓣的根部向外染色，注意依照花的脈紋，塗滿整個花冠。

【花苞】

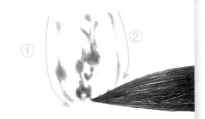

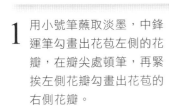

2 用小號筆蘸取淡墨，中鋒運筆在兩片花苞的上方勾畫兩片花萼。

1 用小號筆蘸取淡墨，中鋒運筆勾畫出花苞左側的花瓣，在瓣尖處頓筆，再緊挨左側花瓣勾畫出花苞的右側花瓣。

3 調和三綠和藤黃，再混合少許白粉，中鋒運筆點染花托。

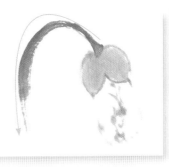

4 用小號狼毫筆調和三綠和淡墨，中鋒運筆畫出花梗。

23

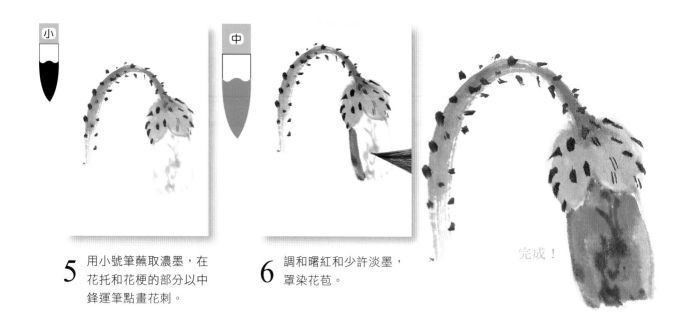

**5** 用小號筆蘸取濃墨,在花托和花梗的部分以中鋒運筆點畫花刺。

**6** 調和曙紅和少許淡墨,罩染花苞。

完成!

## 4.2 葉子的畫法

虞美人的葉片較為寬大,質地較薄,上面附有明顯的絨毛,好似一片寬大的羽毛,有輕盈之感。畫法是蘸取淡墨,運用中鋒勾畫葉片輪廓,再調和汁綠和花青,罩染葉片。在勾畫葉片的形態時要注意表現出葉片外部輪廓細微的變化。

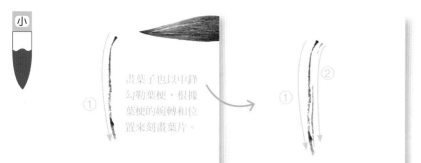

畫葉子也以中鋒勾勒葉梗,根據葉梗的婉轉和位置來刻畫葉片。

**1** 選用小號狼毫筆蘸淡墨,中鋒運筆勾畫出並排的兩條線,作為葉子的葉柄。

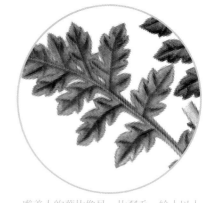

虞美人的葉片像是一片羽毛,給人以十分輕盈之感。葉脈清晰,邊緣是不規則的鋸齒狀。

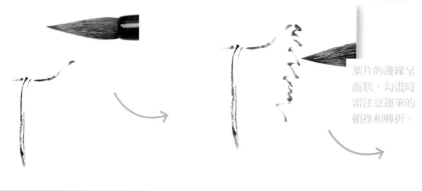

葉片的邊緣呈齒狀,勾畫時需注意運筆的頓挫和轉折。

**2** 由葉梗向外勾勒出葉片的形狀,注意葉片的邊緣輪廓並不光滑,要用折線表現。

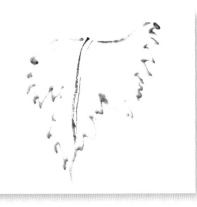

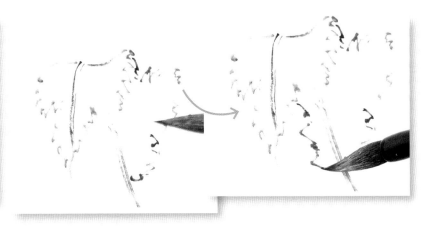

3 用小號筆蘸淡墨，中鋒運筆勾畫
出左側葉片的輪廓。

4 緊挨剛才完成的葉片，中鋒運筆勾勒出另一片葉片的輪廓，
注意葉片的遮擋關係。

注意了！

虞美人的葉片寬大，葉子邊緣
是不規則的齒狀，勾畫時運筆要一
波三折，才會顯得靈活自然。

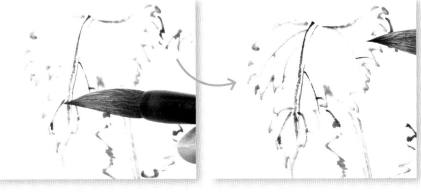

5 用小號狼毫筆蘸淡墨，中鋒運筆勾畫出交錯的葉脈，以增強葉
片質感。

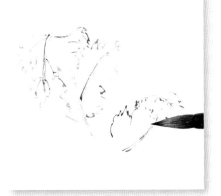

6 在右側添畫另一反折的葉片，
注意葉子側面的生長形態，在
小葉片上勾畫出葉子的脈紋，
以增加質感。

7 用小號筆蘸淡墨，中鋒運筆
在小葉片上方勾畫葉片的輪
廓。注意由於葉片的翻轉程
度和生長姿態，各葉片的形
狀並不相同。

8 在葉片下方勾出花莖。

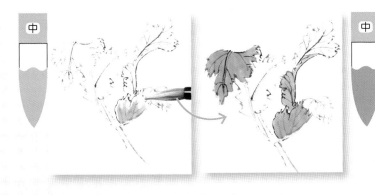

9 調和花青和藤黃，再混合少
許白粉，中鋒運筆染畫葉子
背面的顏色。

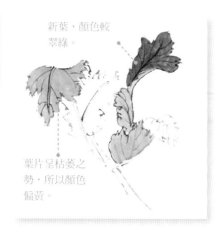

新葉，顏色較翠綠。

葉片呈枯萎之勢，所以顏色偏黃。

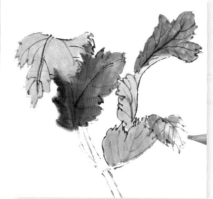

**11** 以大量花青調和藤黃染畫中間大片新葉，再調和藤黃、花青和赭石，染畫近處翻轉的正面葉片，表現其枯黃的衰敗之勢。

**10** 葉片在不同的生長時期顏色也不同。調和大量的花青加少量藤黃染畫葉片正面，再以大量的藤黃加少量花青染畫左側呈現枯萎之勢的寬大葉片。

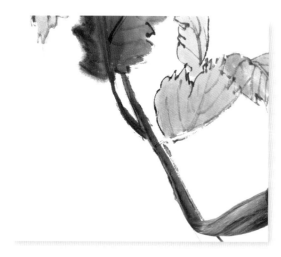

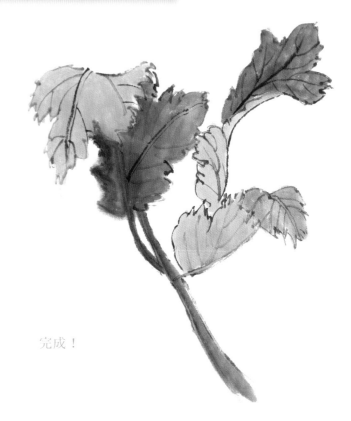

完成！

**12** 用中號羊毫筆蘸藤黃調和花青與淡墨，側、中鋒兼用為花莖上色。

## 4.3 花梗的畫法

虞美人生長在細長直立的花梗上，花梗細長柔軟，常隨風擺動，呈現出搖曳之感。

注意了！

在繪製花梗時，起筆要輕，用筆要流暢自然，使得線條曲中帶直，表現出花梗柔軟的質感。

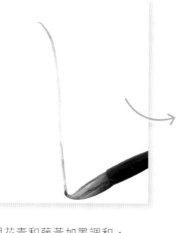

用花青和藤黃加墨調和，中鋒運筆勾畫出花梗。

## 4.4 滿園春

　　本幅作品選用虞美人和石頭搭配作畫。虞美人姿態各異，娉娉裊裊，其紅更勝杜鵑，其姿堪比海棠，其容不遜牡丹。顏色既絢麗多彩，又不失和諧，望之不禁讓人聯想到那滿園春色關不住的春意盎然的盛景。

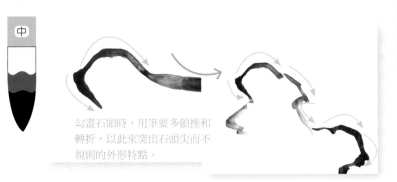

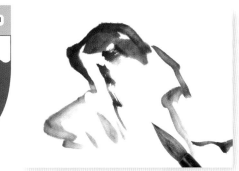

**1** 用筆尖蘸濃墨，筆肚含淡墨，以中鋒偏側勾勒出石頭的稜角，順勢勾出石頭的整體輪廓。

勾畫石頭時，用筆要多頓挫和轉折，以此來突出石頭尖而不規則的外形特點。

**2** 側、中鋒兼用，皴畫石頭表面，以呈現石頭的質感。

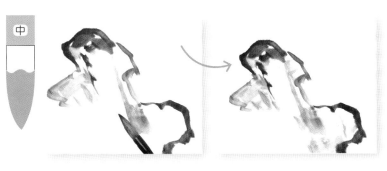

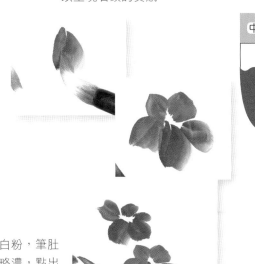

**3** 以筆蘸取淡墨，自石頭上部渲染石頭的質感。點染石頭時可不沿著同一方向，以更加自然地表現石頭的形態。

**4** 調和曙紅和白粉，筆肚蘸色，筆尖略濃，點出花瓣的形狀。

**5** 調和曙紅和少許酞青藍，畫出不同顏色的虞美人花瓣。

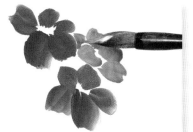

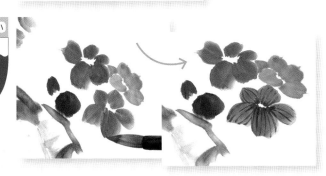

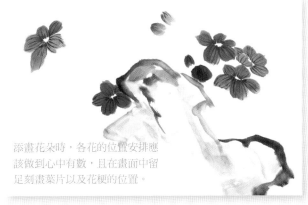

添畫花朵時，各花的位置安排應該做到心中有數，且在畫面中留足刻畫葉片以及花梗的位置。

**6** 用小號狼毫筆，筆尖蘸曙紅，中鋒運筆勾畫花瓣的脈紋。

**7** 依次勾畫剩餘花冠及花苞的脈紋。

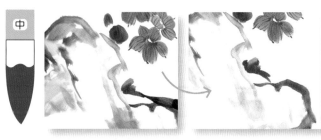

**8** 調和花青加藤黃，再加濃墨，在石頭上勾畫出葉片。

**9** 調和淡墨，點畫出側面的葉片，讓葉片的組合更加豐富多姿。

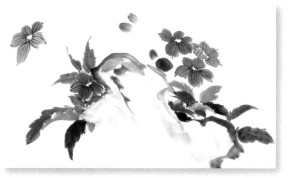

**10** 逐漸添畫出不同姿態、不同大小的新葉和老葉。注意用筆和用色的不同，新葉色調較重，老葉色調偏黃。

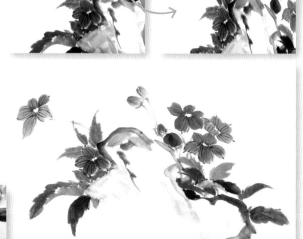

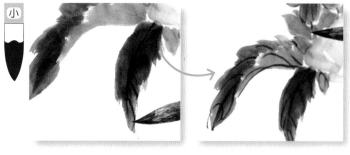

**11** 調和藤黃和花青，加淡墨，中鋒運筆勾畫出花梗，並為花苞勾畫出花托。

**12** 用小號狼毫筆蘸取濃墨，中鋒運筆為葉片勾畫葉脈。注意葉脈的彎曲和轉折要符合葉片的形態。

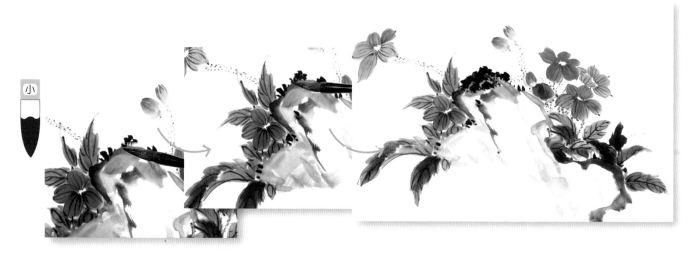

**13** 用小號筆蘸取濃墨，中鋒運筆點畫花梗上的花刺。再以同樣的墨色及運筆方式，點畫石頭頂部的青苔，以豐富畫面。

中

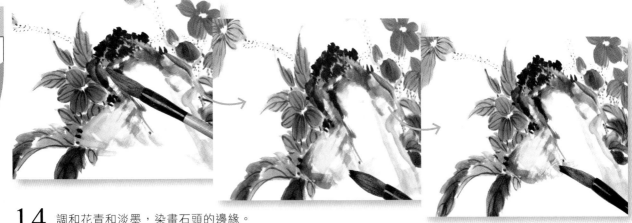

**14** 調和花青和淡墨，染畫石頭的邊緣。

中

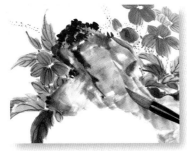

**15** 調和赭石加淡墨，在石頭的空白處上色，以豐富石頭的層次和質感。

中

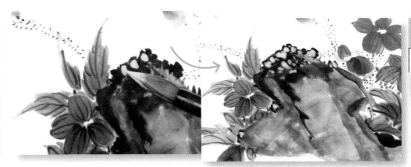

**16** 調和三綠加白粉（白粉覆蓋力較強），用筆尖蘸取，在石頭上點綴苔點。

**17** 用小號狼毫筆蘸藤黃調和白粉，在花芯處點綴花蕊。

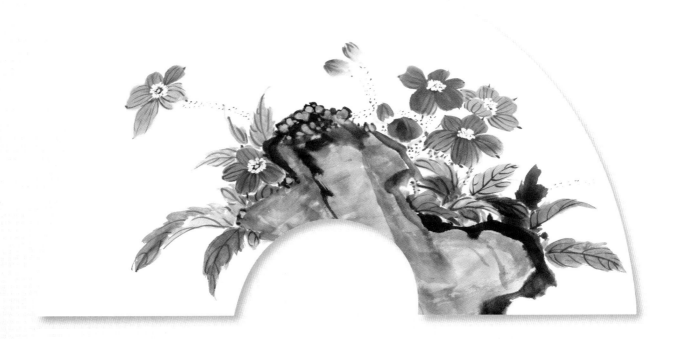

 第5章 桃花

桃花，屬薔薇科植物，盛開在春天。陽春三月，桃花吐妍，因此桃花也被視為春天的象徵。桃花的嬌美常讓人聯想到生命的豐潤。古人曾用「人面桃花相映紅」來讚美少女嬌豔的姿容，正說明了桃花的粉嫩豔麗。桃花也常出現在文人雅士所吟誦的詩歌當中，國畫也經常以桃花為題材。

## 5.1 花頭的畫法

桃花的花頭較小，通常單生。桃花先於葉開放，有白、粉紅、紅等色。重瓣或半重瓣，花瓣為橢圓形。桃花花頭多用點畫法，用筆調白粉，筆尖略蘸曙紅，單瓣桃花由五筆畫成，每瓣要從瓣尖向花芯畫去。點畫花蕾時花色要稍濃一些。

【初放】

色淡形虛

色濃形實

**1** 用中號羊毫筆調和白粉與曙紅，筆尖蘸曙紅，側鋒運筆點畫桃花的花瓣。

  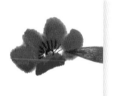 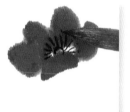

**2** 調和白粉與曙紅，再混合一些水粉，點畫桃花外側的花瓣。注意外側的花瓣外形略扁平。

**3** 用小號狼毫筆蘸濃墨，中鋒運筆，在花芯處勾畫花蕊。注意桃花的花蕊呈放射狀，可參考實物圖片。

初放的桃花花頭，花瓣開放之勢不強，內層花瓣呈聚攏之勢，無法看到花蕊的蕊絲，同時外層花瓣與內層花瓣距離較小，層層疊疊，非常緊密。

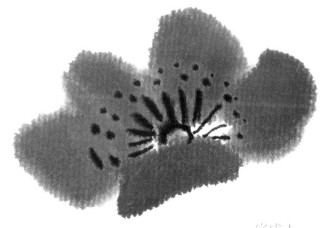

完成！

【全放】

點畫花瓣時
要留出中間
的空隙繪製
花蕊。

**1** 用中號羊毫筆調和白粉與曙紅，筆尖蘸曙紅，側鋒運筆，點畫桃花
的花瓣。勾畫全開的花瓣時，要注意花瓣的形狀雖相似，但大小也
是略有區別的。

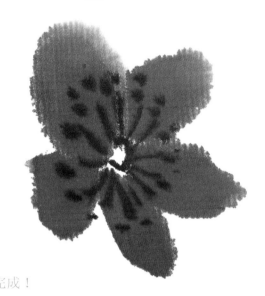

**2** 用小號筆蘸取濃墨，中鋒運筆，
在花冠中央處勾畫圓圈，以表現
花蕊。

**3** 圍繞花蕊勾畫呈放射狀的蕊絲。

桃花的花蕊細小而密集，花頭完全綻
放之時，花蕊也會完全顯露出來。

完成！

**4** 在蕊絲頂端點綴花蕊。

## 5.2 葉子的畫法

桃花的葉片為橢圓狀披針形或者是倒卵狀披針形，邊緣帶有細鋸齒，兩面無毛。點畫桃花的葉片可用一
筆完成，在墨色快乾時再勾畫出葉脈。

撇畫葉片，
以倒筆由葉
片根部向尖
部畫出。

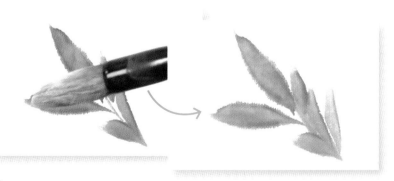

**1** 調和藤黃和花青，用中號羊毫筆
側鋒運筆點畫出桃花的葉片，收
筆露鋒，使兩端呈現出尖狀。

**2** 參照上一步的方法點畫一組葉片，注意葉片大小的組合。

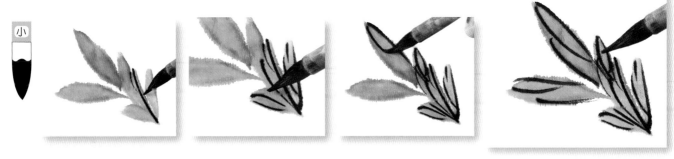

3　用小號狼毫筆蘸取濃墨，待墨色快乾時，中鋒運筆勾畫葉子的脈絡。

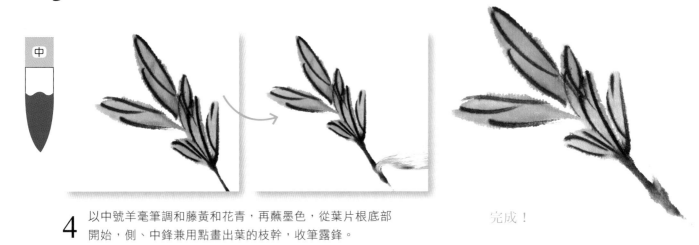

4　以中號羊毫筆調和藤黃和花青，再蘸墨色，從葉片根底部
　開始，側、中鋒兼用點畫出葉的枝幹，收筆露鋒。

完成！

## 5.3　桃紅又見一年春

　　本幅桃花圖採用芭蕉作為背景，以麻雀作為點綴，構圖的精巧，顏色搭配的巧妙讓人感嘆。芭蕉蒼綠，枝條搖曳，點點嬌紅更添爛漫之景，再加上兩隻啼鳥鬧春，濃濃春意便躍然紙上。

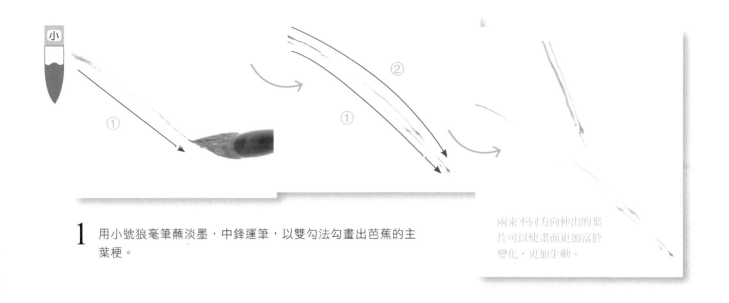

1　用小號狼毫筆蘸淡墨，中鋒運筆，以雙勾法勾畫出芭蕉的主
　葉梗。

兩束不同方向伸出的葉
片可以使畫面更加富於
變化，更加生動。

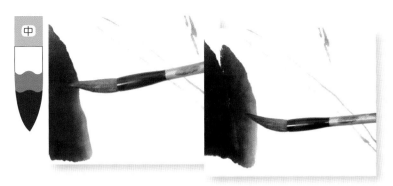

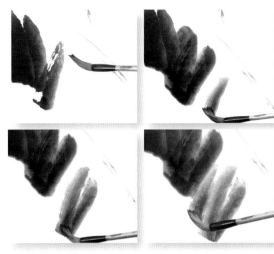

**2** 用大號羊毫筆調和淡墨，筆尖蘸濃墨，筆肚含水，側鋒運筆繪製葉片。葉片沿主脈依次排列。

注意了！

　　勾畫葉片時，筆墨水分要飽滿，自上而下，自內而外點畫，以呈現出墨色的自然變化。

**3** 由上至下逐漸添畫葉片。

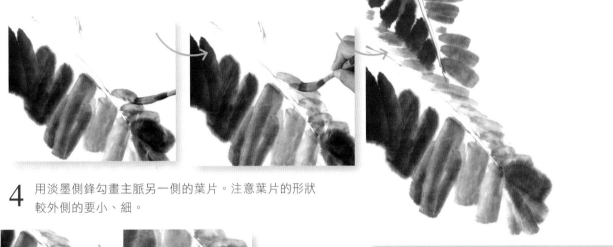

**4** 用淡墨側鋒勾畫主脈另一側的葉片。注意葉片的形狀較外側的要小、細。

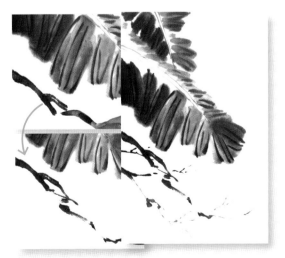

注意了！

　　畫桃枝時注意用筆要有頓挫之感，以表現桃枝的遒勁。墨色由根部向尖端越來越淡。

**5** 選用中號狼毫筆蘸濃墨，中鋒運筆勾畫葉片的葉脈。注意線條要直中帶曲，沿芭蕉葉生長趨勢勾畫。

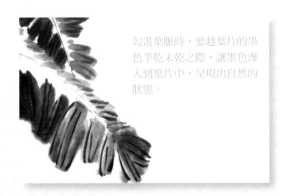

勾畫葉脈時，要趁葉片的墨色半乾未乾之際，讓墨色滲入到葉片中，呈現出自然的狀態。

**6** 在芭蕉葉下方用中號羊毫筆蘸濃墨，中鋒微側，枯筆勾畫出桃枝，落筆留鋒。

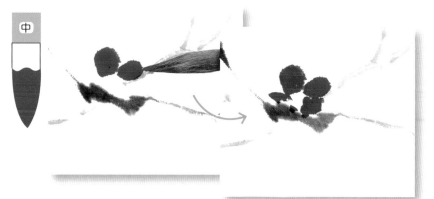

**7** 調和曙紅與白粉，筆尖蘸曙紅，側鋒運筆沿樹枝點畫桃花花瓣。

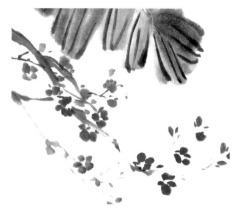

**8** 圍繞枝幹，依次添加若干花瓣。注意花瓣和枝幹間的遮擋關係，且花瓣的姿態不要太過單一。

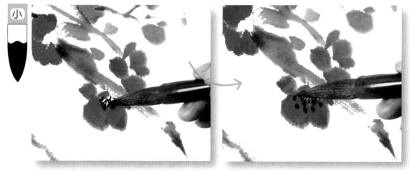

**9** 濃墨勾畫放射狀的花絲，在桃花的花絲尖端點畫花蕊。

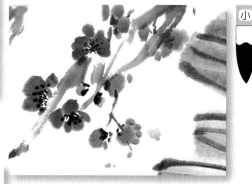

**10** 依次點畫桃花的花蕊，並以中鋒運筆在花苞處點畫花萼。

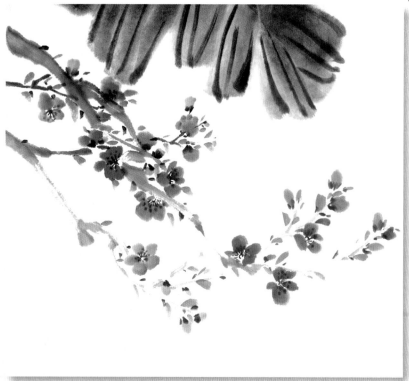

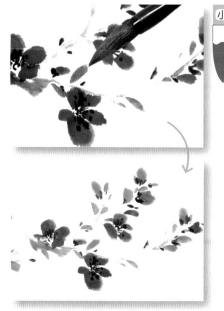

**11** 調和花青和藤黃，用小號筆，微側鋒運筆在花枝間點畫小片葉片。

注意了！

桃花在盛放之時，枝頭的葉片十分稀少，形狀也非常小巧，因此在繪製時要注意表現出桃花枝、葉、幹的自然生長姿態。

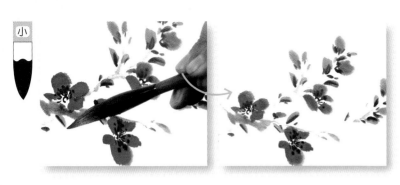

**12** 添加葉脈，以增加葉片質感。

注意了！

　　桃花開放的時候，樹枝上的葉片較小。也可在畫面上增添小鳥或蝴蝶，以豐富畫面，增添情趣。

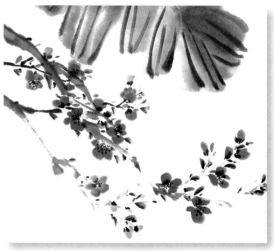

**13** 用小號狼毫筆蘸淡墨添畫細枝，筆中含水墨不宜過多，用筆勁健，一氣呵成。

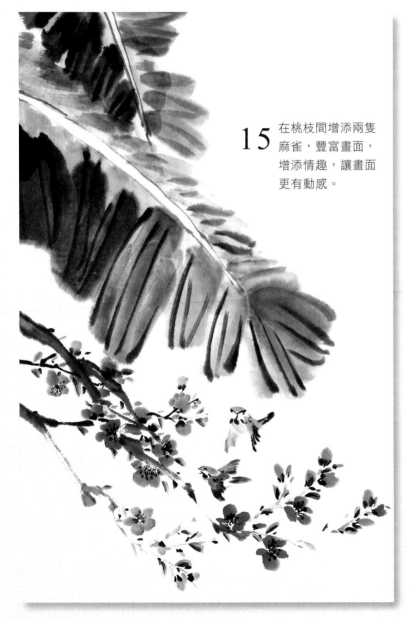

**15** 在桃枝間增添兩隻麻雀，豐富畫面，增添情趣，讓畫面更有動感。

**14** 用中號羊毫筆，調和石綠加淡墨，渲染葉片之間的空隙，以豐富葉片層次。

第6章　紫藤花

紫藤是一種落葉攀援纏繞性人藤本植物，幹皮深灰色，不裂；花為紫色或深紫色，很美麗。紫藤是長壽樹種，民間很喜歡種植。成年的植株莖蔓蜿延屈曲，開花很多，一串串花有序地懸掛在綠葉藤蔓之間。自古以來，中國文人都喜歡以紫藤為題材詠詩作畫。

## 6.1 花頭的畫法

紫藤花的花冠為紫色，其結構為中間一條主枝，枝的四周生長出密集的花朵。花朵開放時先從上部展開，等一串花完全開放時，上部的花已經接近凋零。花瓣亦有白色，圓形花瓣的前端略凹陷，花開後反折，花朵接連呈蝴蝶形狀，常成簇垂在葉片之下，遠看上去似一片淡紫色的瀑布。繪製紫藤花頭多選用中號筆，自上而下將花頭點畫出來。

點畫正面花瓣的時候，一般是兩筆為一組。

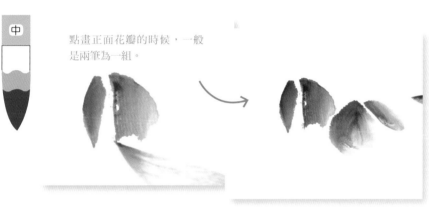

**1** 用中號羊毫筆調和曙紅和少許酞青藍，筆尖蘸曙紅，筆肚蘸少許白粉，中鋒微側點畫紫藤花上部的花瓣。

紫藤花盛放的時候，花頭花瓣繁多，看起來層層疊疊，非常緊密。

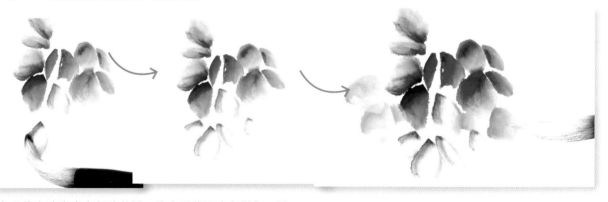

**2** 參照上面的方法畫出上部的花瓣。注意形狀可略有變化，墨色由中間至兩邊逐漸變淺。

中鋒運筆點垛底部花苞時，應讓花苞的形態聚在中心，不要畫得太過散亂。

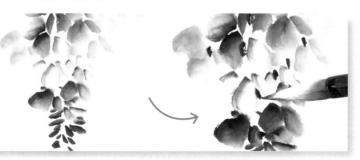

**3** 調和曙紅和少許酞青藍，筆尖蘸色，中鋒運筆點畫紫藤花下部未開放的花苞。

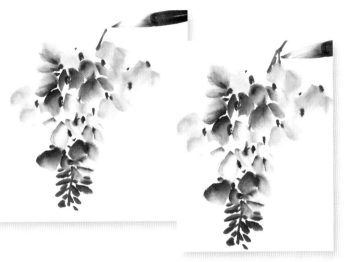

**4** 調和曙紅和少許酞青藍，中鋒用筆勾畫紫藤花的花枝，將花瓣串聯起來。注意花瓣與花梗之間的遮擋關係。

完成！

注意了！

由於紫藤花的花頭通常是自然垂落的狀態，所以上方的花瓣較下方的花瓣形狀略大，上方的顏色較下方的顏色也略淡。

## 葉子的畫法

紫藤的葉梗上有較多相對生長的小葉片，形狀類似於一片寬大的羽毛。在點畫紫藤葉子時，要對整體的形狀有所掌握，排列好每片小葉片，注意其遠近虛實的變化。

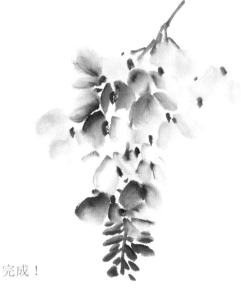

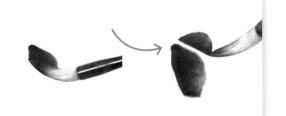

**1** 用中號羊毫筆調和藤黃、花青和墨，側鋒用筆點畫出葉片。

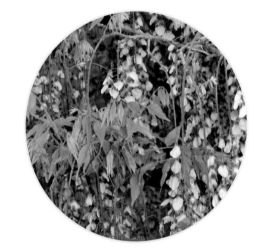

葉片大小由前向後呈遞減趨勢，點垛而出。

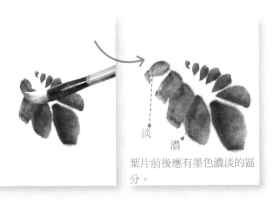

淡　濃

葉片前後應有墨色濃淡的區分。

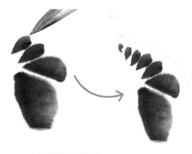

**2** 參照上面的方法，逆時針依序排開葉片，組成葉子的形狀。

**3** 同樣以相同的墨色和筆法，點畫出近端的葉片，注意葉片由近至遠的濃淡虛實變化。

**注意了！**

內側的葉片較外側的要細小些，符合近大遠小的規律。排列時要掌握好葉子的整體型狀，葉片排列不宜過於緊湊，也不宜過於鬆散。

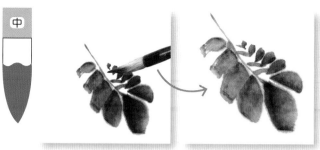

**4** 調和花青和淡墨，點畫連接葉梗與葉片的小梗。

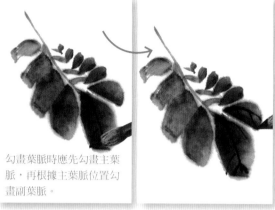

勾畫葉脈時應先勾畫主葉脈，再根據主葉脈位置勾畫副葉脈。

**5** 調和花青和淡墨，勾畫葉片的葉脈。

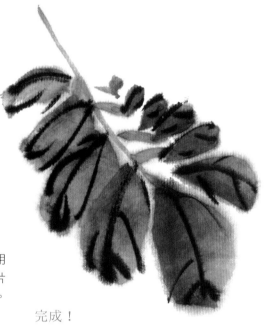

**6** 以相同的墨色和用筆方法逐漸將葉片的葉脈勾畫完整。

完成！

## 6.3 藍調

　　紫藤花的花朵堆簇呈串狀懸掛在花葉之下，春季開花之時非常絢麗爛漫，在民間又被賦予長壽的美好寓意，因此也成為國畫中常用來描繪的題材之一。本幅紫藤作品選用藍色為基調，在炎炎夏日給人以一抹清涼之感。

筆肚飽含墨色，筆尖再蘸重色，側鋒撇畫花瓣，使其表面色調呈現非常明顯的層次，色調豐富且富於變化。

**1** 用中號羊毫筆調和酞青藍加白粉，筆尖蘸酞青藍，筆肚蘸白粉，側鋒用筆點畫出紫藤花上半部分的花瓣。

**2** 調和酞青藍加白粉，用中號羊毫筆，筆尖蘸酞青藍，筆肚蘸白粉，側鋒用筆繼續點染出紫藤花上半部分的花瓣。

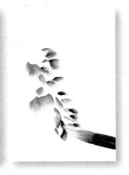

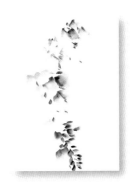

4 調和酞青藍加少量白粉，中鋒用筆點畫出花梗，串聯起花瓣和花苞。注意花梗和花瓣之間的遮擋關係。

3 調和酞青藍和白粉，用中號羊毫筆，用筆尖點染出紫藤花下半部分的花苞。

5 考慮到畫面的豐富程度，在上方再以相同的方法添畫一束紫藤花。

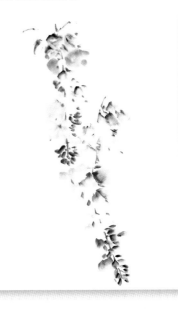

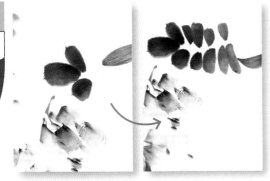

6 用中號羊毫筆調和花青和藤黃，加少許墨，側鋒用筆，依次點畫葉片。

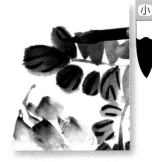

8 用小號狼毫筆蘸取濃墨，中鋒用筆勾畫每片葉子的葉脈。

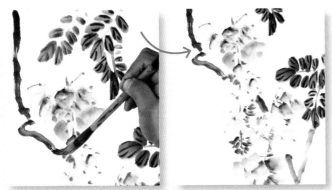

7 參照上一步的方法，點畫出幾組葉片，注意墨色的濃淡變化。

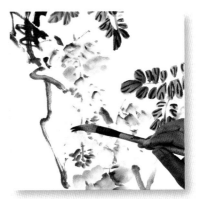

9 用中號羊毫筆調和花青、藤黃與濃墨，側鋒用筆勾畫出紫藤花的藤蔓，注意運筆速度與節奏的變化，以突顯藤蔓的遒勁之感。

10 中鋒用筆，勾畫纏繞的藤蔓。運筆要快，線條可稍亂，以呈現纏繞之感。

勾畫藤蔓的時候要注
意用筆的速度和節奏，下
筆有力，一波三折，運筆
有頓挫，收筆留鋒，突出
藤蔓的垂感。

**11** 調和白粉和藤黃，點綴
紫藤花的花蕊部分。

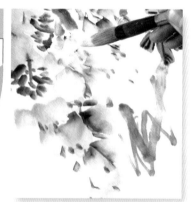

**12** 調和曙紅和白粉點綴花
蕊，以增加花瓣質感。
用小號筆蘸濃墨點綴花
藤，突出遒勁之感。

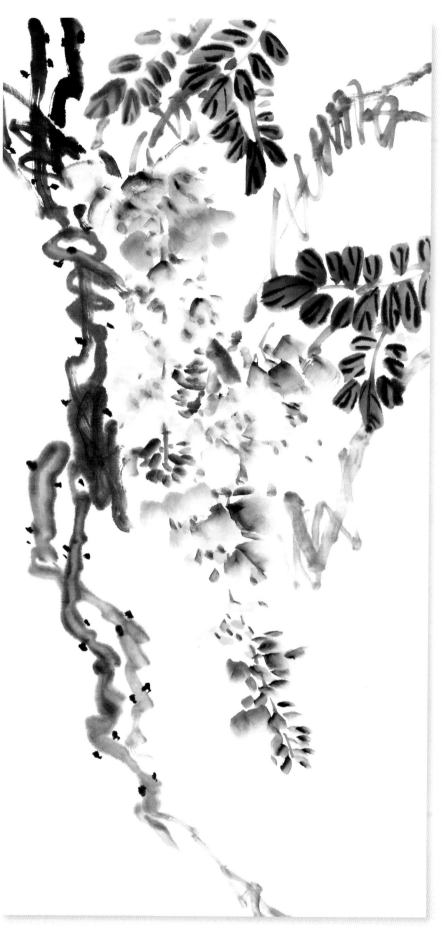

# 第7章　鳶尾花

　　鳶尾花又名紫蝴蝶、藍蝴蝶，花形宛若翩翩彩蝶，花冠多呈藍紫色或紫白色，花姿婀娜。鳶尾花象徵著愛情和友誼，有著鵬程萬里、前途無量的美好寓意，是很多花鳥畫家喜愛入畫的題材之一。本章將從細節出發，向讀者介紹鳶尾花的寫意技法，幫助讀者在創作時形神兼備地表現鳶尾花的形態。

## 7.1　花頭的畫法

　　鳶尾花的花頭主要呈淡紫色，花瓣很大，有三片，如同翩翩起舞的蝴蝶，外圍的三瓣是保護花蕾的萼片，花瓣一半向上翹起，一半向下翻捲。鳶尾花的花芯深處長有三枚由雌芯變成的長舌形瓣片。在繪製鳶尾花時，常以勾染法進行表現，用小號狼毫筆蘸濃墨勾畫花頭的形態，再以花青與曙紅調和進行罩染。除此之外，花頭也以重彩進行表現，用兼毫筆先蘸曙紅再蘸花青或酞青藍，側鋒畫花瓣，兩筆完成一片花瓣。花瓣應有濃淡變化，根部留白，瓣面用白色勾筋；應順著花瓣結構連線，不可亂畫。

【正面】

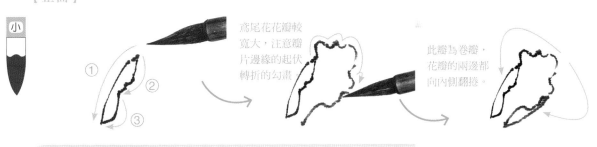

鳶尾花花瓣較寬大，注意瓣片邊緣的起伏轉折的勾畫。

此瓣為卷瓣，花瓣的兩邊都向內側翻捲。

1　選取小號狼毫筆，蘸濃墨，中鋒用筆勾畫第一片卷瓣。注意翻瓣結構形態的表現方法。

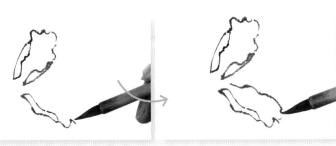

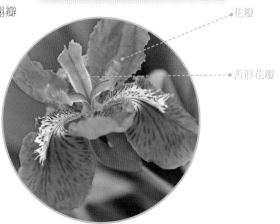

花瓣

舌形花瓣

2　接著勾畫出下方的花瓣，注意兩片花瓣之間的開合關係。

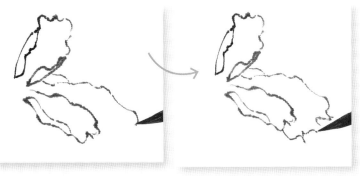

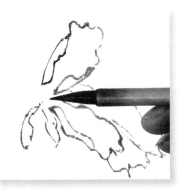

4　在花瓣中間部分添畫長舌形的花瓣，注意其與左側花瓣的銜接關係。

3　根據內層花瓣的位置，中鋒用筆勾畫外層較大的花瓣。

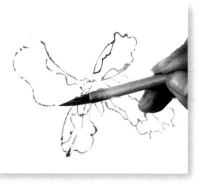

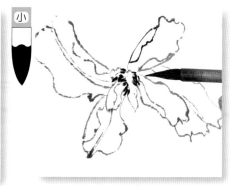

**5** 參照前面的方法，在左側再用筆的中鋒勾畫兩片花瓣，修整花頭上的所有花瓣。

**6** 中鋒用筆，按照花瓣的形態，勾畫鳶尾花花瓣上的紋路。

**7** 用小號狼毫筆蘸濃墨，中鋒用筆點畫花頭中間的花蕊、蕊絲，點畫時運筆自由，呈現花頭的勃勃生機。

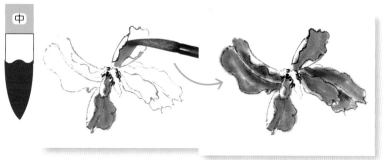

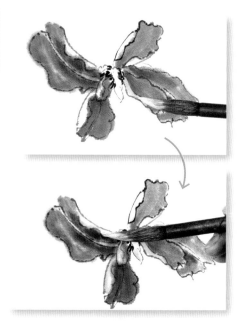

**8** 用中號羊毫筆調白粉、花青與曙紅，側鋒用筆點染花頭的所有花瓣。

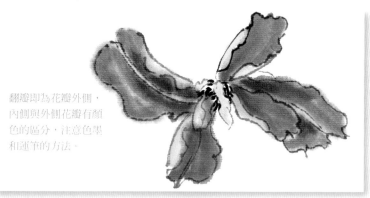

翻瓣即為花瓣外側，內側與外側花瓣有顏色的區分，注意色墨和運筆的方法。

**9** 再用筆蘸白粉調和較淺的色調，中鋒用筆勾染花瓣的背面。

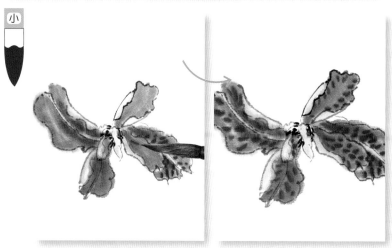

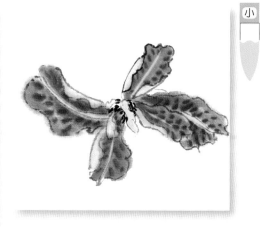

**10** 用小號狼毫筆蘸胭脂，中鋒用筆點畫鳶尾花表面的斑點，讓花頭更加真實、生動。

**11** 用筆調和藤黃和白粉，再混合少許淡墨，中鋒用筆勾染花瓣上的紋路。

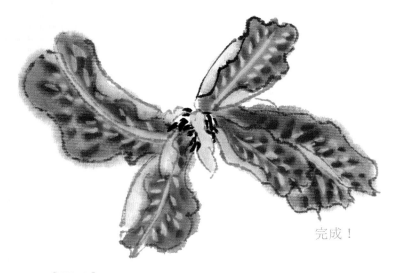

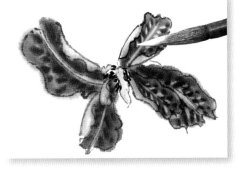

完成！

12 以相同的色調和運筆方式點畫花瓣表面的紋路，豐富花頭的細節，讓花頭更完整。

【側面】

勾畫花托時，中間可斷開，追求寫意之感。

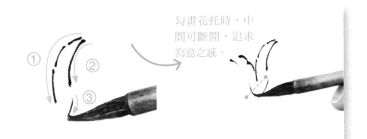

1 用小號狼毫筆蘸濃墨，中鋒用筆勾畫出花頭根部的花托。

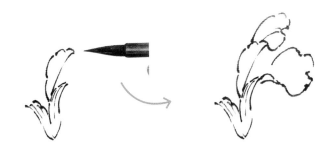

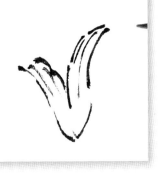

2 勾畫花托的脈紋，突出花托表面的質感。

3 根據花托的形態及位置，逐漸勾畫出開放的花瓣。

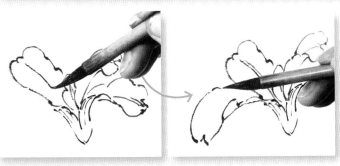

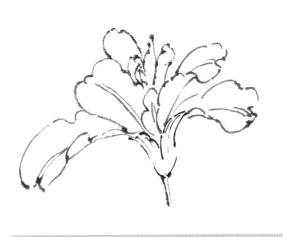

4 刻畫花頭時，注意瓣片向、背、捲、曲的變化。最後勾畫出花瓣的脈紋，豐富花頭的細節。

注意了！

　　勾畫鳶尾花的花頭時，要注意花瓣的開合程度是不同的。將每片花瓣的細部特徵都勾畫出來，如內層花瓣聚攏在一處，外層花瓣開勢較強，向外彎曲。

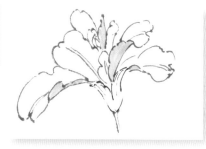

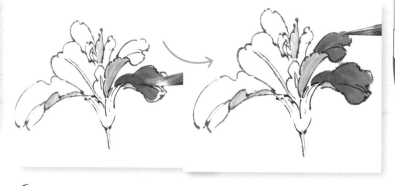

**5** 用中號羊毫筆蘸花青調白粉與曙紅，色調偏淡，勾染花瓣的翻瓣。

**6** 用花青、曙紅和少量白粉進行調和，側、中鋒兼用，點染花瓣。

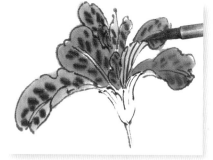

**7** 以胭脂色點畫花瓣上的斑點，用筆自由一些，讓花瓣更生動。

完成！

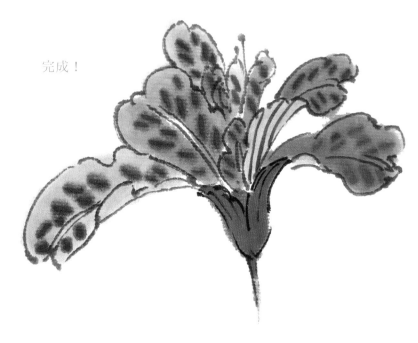

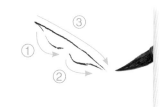

**8** 調和藤黃與花青，中鋒用筆點染花托，完成側面花頭的繪製。

【花苞】

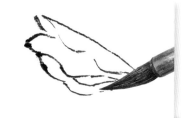

**1** 用小號狼毫筆蘸濃墨，中鋒用筆勾畫鳶尾花的花瓣，注意運筆的流暢性。

**2** 逐漸勾畫出完整的內層花瓣，運筆要一波三折。

鳶尾花的花苞圓潤飽滿，花瓣緊緊包裹著，瓣尖顏色較淺。

**3** 接著，用筆的中鋒勾畫花苞根部的花托。

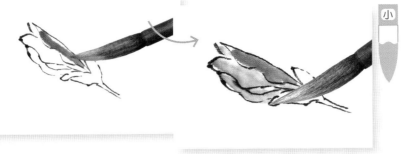

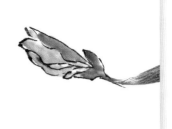

**4** 用小號狼毫筆蘸取花青、曙紅，加少量白粉調和，點染花瓣。注意外層的花瓣顏色較濃，內側的較淡。

**5** 調和花青和藤黃，點染花梗。

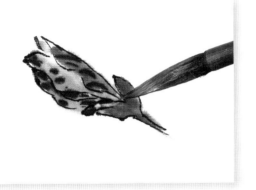

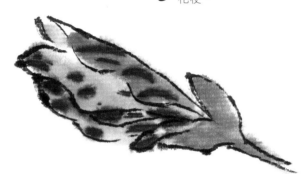

**6** 調和曙紅與胭脂，中鋒用筆，點畫出花瓣上的斑點。

完成！

## 7.2 葉子的畫法

　　鳶尾花的葉片狹長，扁平如寶劍。勾畫鳶尾花的葉片時，要注意葉片交錯的形態，一組葉片中也要有大小不同、形態不一的搭配，形成錯落有致的自然狀態。葉片多以濃墨進行勾線，再以花青與藤黃調和後進行罩染。

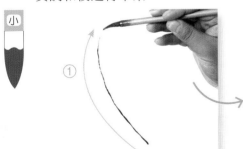

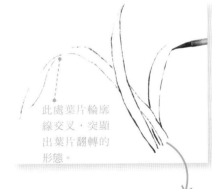

此處葉片輪廓線交叉，突顯出葉片翻轉的形態。

**1** 用小號狼毫筆蘸濃墨，以雙勾法勾勒出葉片的形狀。

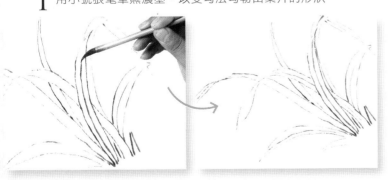

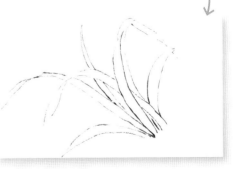

**3** 在葉片中間的位置勾畫出葉脈，葉脈曲中帶直，要遵循葉片的生長趨勢來畫。

**2** 勾畫完成一簇葉片。要避免葉片形態過於單一。

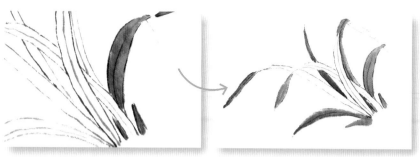

**4** 調和花青、藤黃和墨,為葉片背面染色。

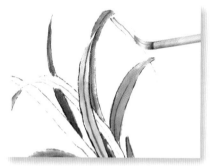

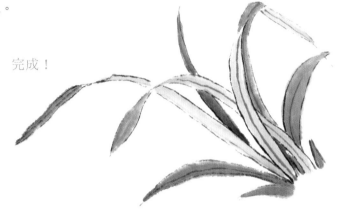

完成!

**5** 調和少量的花青和藤黃,為葉片的正面上色。

## 7.3 蝶戀花

　　鳶尾花的形狀與蝴蝶十分接近,常用來象徵美好的愛情。本幅作品的寫意之感頗為濃厚。一叢鳶尾花狀如翩舞的蝴蝶,翠翅凝粉、振翅欲飛之態十分動人。而更為動人的是一隻身姿輕盈的彩蝶在花叢中飛舞。蝶和花相似之中又有差別,作品呈現了豐富的情趣。

**1** 用中號羊毫筆調和石綠和少量淡墨,側鋒點畫花瓣。注意內側花瓣與外側花瓣的大小比例關係。

**2** 可根據色彩的濃淡,調節在石綠中調和淡墨的多少,來繪製不同顏色的鳶尾花的花冠,使畫面富於變化。

**3** 用小號狼毫筆蘸濃墨,在花冠中央點綴花蕊。

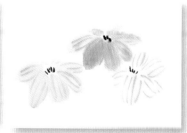

**4** 調和石綠加墨,中鋒用筆勾畫花瓣的脈紋。

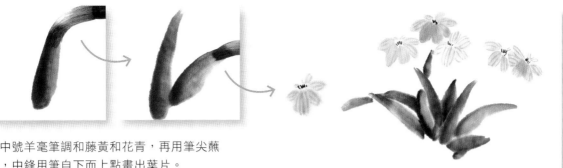

5 用中號羊毫筆調和藤黃和花青，再用筆尖蘸墨，中鋒用筆自下而上點畫出葉片。

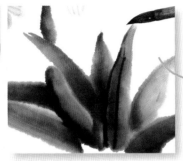
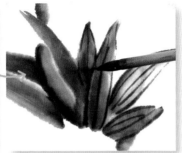
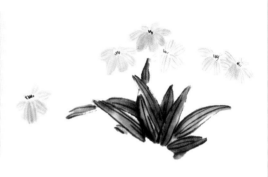

6 用小號狼毫筆蘸濃墨，中鋒勾畫出葉脈。

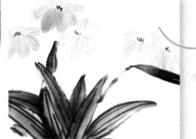
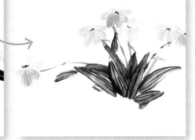
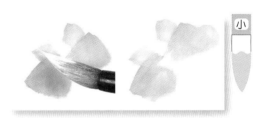

7 調和藤黃和花青，筆尖蘸淡墨，由下向上勾出連接葉片和花朵的花梗。

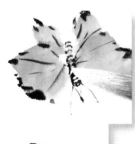

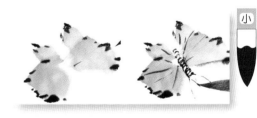

8 調和藤黃加少許赭石與墨，側鋒用筆畫出蝴蝶的翅膀。用小號狼毫筆蘸濃墨點畫蝴蝶翅膀的邊緣，再勾畫出蝴蝶翅膀上的紋路，以及蝴蝶的身體和觸角。

9 調和藤黃加白粉，點染蝴蝶的翅膀，使其色彩更加豐富。

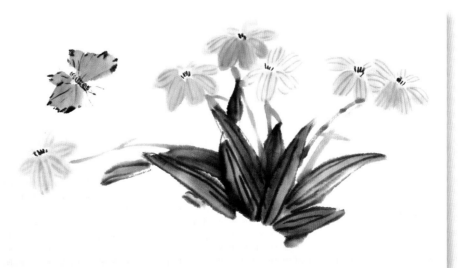

## 第8章　萱草

　　萱草又名忘憂草、療愁等，歷代畫家常以之為入畫的題材。萱草花柔娜清雅，舒展可人，在微風中搖曳，十分優美，是人們非常喜愛的一種花卉。本章將介紹萱草的寫意繪製方法。畫萱草時大多是從花頭畫起，透過畫花頭來確定畫面的整體走向；花瓣的排列要疏密有致，自然生動。

### 8.1 花頭的畫法

　　萱草花冠呈喇叭形，花瓣六出深裂，呈長圓形；下部聚攏，上部展開而反捲，邊緣為波狀，橘紅色。花色為朱黃。花蕊弧形上翹。畫萱草花的花頭時用色以硃磦為主，筆尖可略調曙紅，使之落筆下去就有濃淡深淺的變化。花瓣正面顏色較深，背面顏色較淺。

萱草的花瓣細長且扁平，花頭開合程度很大，花瓣邊緣略微彎曲。

【側面勾染法】

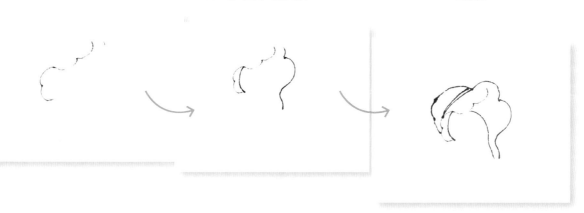

1　用小號狼毫筆蘸濃墨，中鋒用筆，勾畫出萱草花的花瓣。注意花瓣的翻捲態勢，用筆要自然流暢。

2　由近到遠勾勒出萱草花翻轉的花瓣。

萱草的花朵造型較為複雜，對花瓣的透視關係要細心刻畫，處理恰當，否則難以表現出花的結構形態。

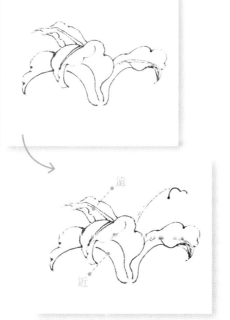

遠

近

3　按照上面的步驟，勾畫出內側的花瓣，完成整個花冠的繪製。注意用筆要一波三折，富有節奏和韻律。

**4** 用小號狼毫筆蘸濃墨，中鋒用筆，勾出萱草花的花梗部分。

**5** 用筆尖蘸取濃墨，在花瓣上均勻地勾畫出宣草花的脈絡。

勾畫脈絡線條時，起筆要實，收筆要快且有留鋒。

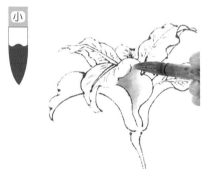

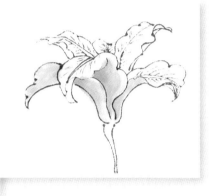

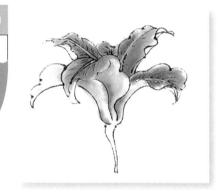

**6** 調和曙紅和藤黃，用小號狼毫筆筆尖蘸色，為花瓣的背面部分著色。

**7** 調和曙紅和大紅，由內向外點染花瓣的正面。

 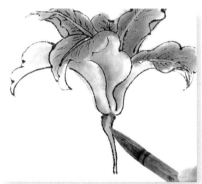

**8** 先以曙紅加藤黃調和的顏色暈染花梗，再以大紅深化花梗的根部。

**注意了！**

點染花梗的顏色時可以不用完全按照所勾畫的線條點染，可有適當出入，以增加寫意感。

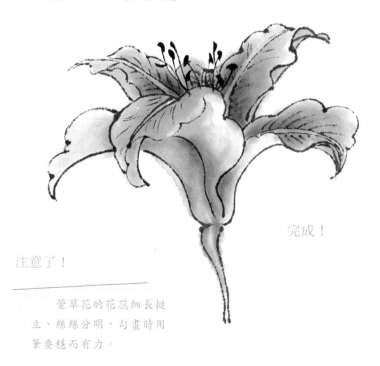

完成！

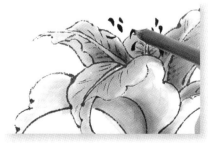

**9** 換用勾勒筆，蘸取濃墨，筆中的水分要適宜，點出花蕊，勾畫出蕊絲。

**注意了！**

萱草花的花蕊細長挺立，絲絲分明，勾畫時用筆要穩而有力。

1　用中號羊毫筆調和曙紅和白粉，筆尖蘸曙紅，側鋒運筆點畫花瓣。

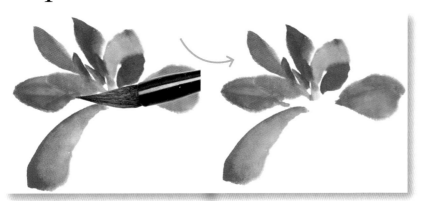

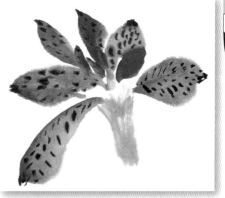

2　側鋒運筆點畫萱草的內側花瓣。內側的小瓣色調較濃。

3　逐漸點畫出外側的花瓣，外側花瓣展開的程度較大，與內側較為緊湊的花瓣有所區別。

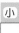

花筒由下至上，越來越寬。

5　調和曙紅和少許墨，用小號筆點畫花瓣上的紋理。

4　用小號狼毫筆調和曙紅和較多的白粉，中鋒運筆勾畫出萱草的花筒部分。

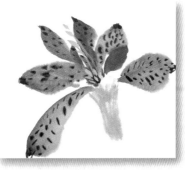

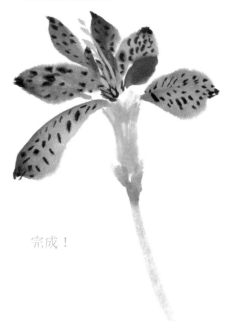

6　用小號筆蘸藤黃，中鋒運筆點畫花蕊。

7　調和花青、藤黃和少許淡墨，點畫出萱草的花萼，順勢勾出花梗。

完成！

中

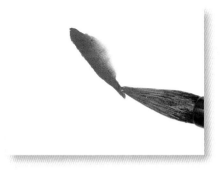

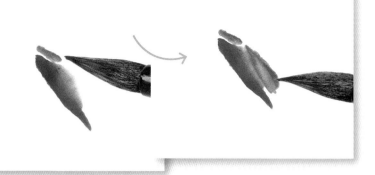

1 調和曙紅、大紅和少許白粉，筆尖再蘸曙紅，用中號筆側鋒畫出花苞的基本形狀。

2 接著以中鋒運筆，點畫出花瓣欲開的間隙。

中

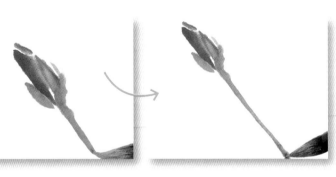

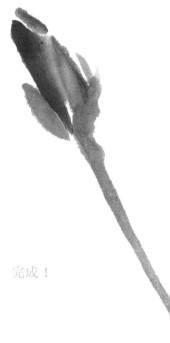

3 調和花青和藤黃，畫出花苞兩側的花萼。

完成！

4 在花托下方以小號筆勾勒出花梗。注意運筆的速度，收筆藏鋒。

## 8.2 葉片的畫法

萱草的葉片扁平細長，叢生如蒲蒜，有單瓣和重瓣之分，看起來像蘭花的葉片。勾畫時，應注重葉片的彎曲程度以及生長姿態的不同，使葉片的組合更加自然。

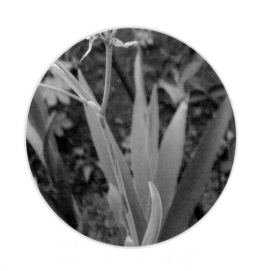

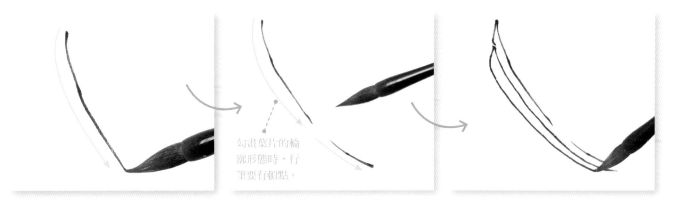

勾畫葉片的輪
廓形態時，行
筆要有頓點。

1 用小號筆蘸淡墨，中鋒運筆，勾畫出萱草的葉片。注意線條要曲中帶直，用筆要流暢自然。

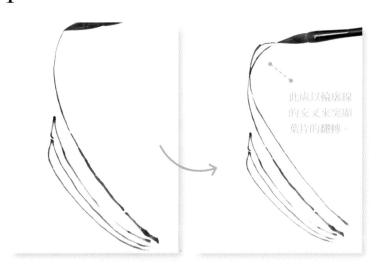

此處以輪廓線
的交叉來突顯
葉片的翻轉。

2 自下而上地勾畫萱草的葉片。

葉的組織要有長有短、
有疏有密，要似亂而不
亂，似齊而不齊。

3 勾畫萱草的葉片時，應注意葉片捲曲程度
的不同，以及葉片之間的遮擋關係。

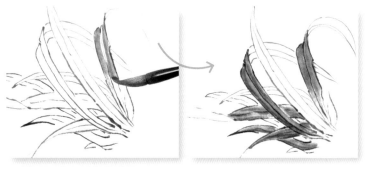

4 調和花青和藤黃，將筆尖蘸色，自上而下地點染葉片
的背面。

完成！

葉子的顏色不宜太
綠，應適當地加一
些石綠和墨，避免
俗氣。

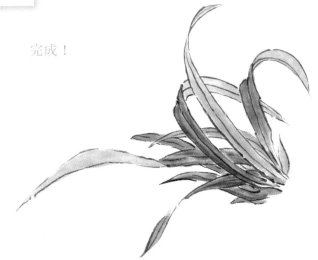

5 調和花青和藤黃，為葉片的正面上色。

## 8.3 花梗的畫法

萱草的花梗細長柔軟，隨風擺動，十分飄逸。勾畫萱草的花梗時，應注意線條自然流暢，曲中帶直，既不宜過於生硬，也不宜有過多波折。

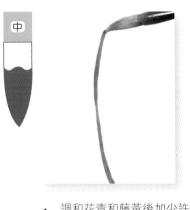

**1** 調和花青和藤黃後加少許曙紅，用中號筆以中鋒自下而上勾勒出花梗。

**注意了！**

勾畫細小的花枝時，注意根據花枝的遠近不同調整下筆的虛實變化。

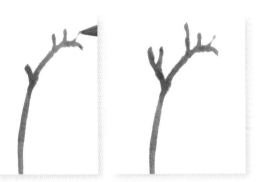

**2** 注意運筆的速度和頓筆方式。在頓筆處用中鋒勾畫出短小的花枝。

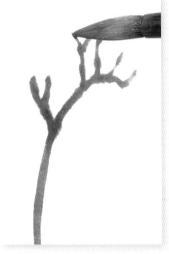

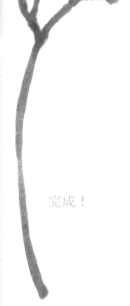

完成！

**3** 依次在花枝處添加細小的花梗。

**4** 勾畫細小的花梗時需注意頓筆，以突出花梗的質感。

## 8.4 忘憂

本幅圖畫中，萱草初開，黃花燦爛，綠葉蔥蘢，背景是岩石與墨竹，加上一隻鵝黃色的蝴蝶作為點綴，給人以幽靜恬淡的感受。整幅圖畫背景恬淡，唯有萱草鮮豔明媚，它雖身處僻靜之處，依然獨自開放，讓人浮想聯翩。也只有忘憂草（萱草）有此疏散情思的忘憂之效。

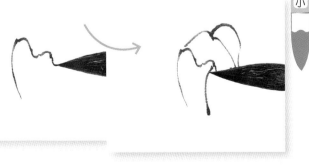

**1** 用小號狼毫筆蘸淡墨，中鋒運筆勾畫出萱草翻轉的花瓣形狀。

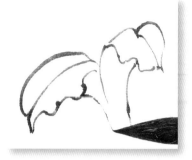

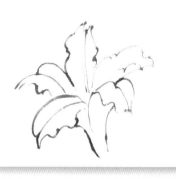

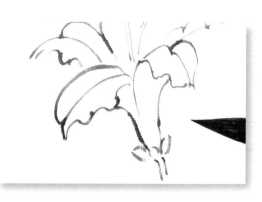

2 勾勒出另一片花瓣,注意線條的自然曲折。

3 參照上一步的方法,依次勾畫出全部花瓣,完成花頭。注意花瓣邊緣的自然捲曲。

4 用小號狼毫筆蘸淡墨,中鋒運筆在花冠的下方勾勒出兩片花萼。

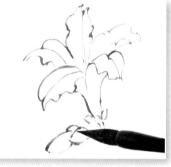

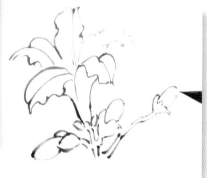

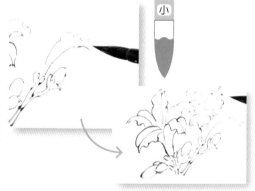

5 在繪製好的花頭邊上,勾勒出花苞的形狀。

6 圍繞繪製好的花頭,參照上一步的方法繪製出另一側的花苞。

7 用小號筆蘸淡墨,中鋒運筆,在繪製好的花頭旁繪製另一朵萱草的花頭,並繪製出花梗,連接花頭、花苞。

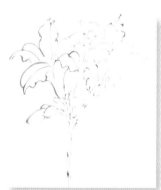

8 用雙勾法勾畫出萱草花的花梗。

9 小號筆蘸淡墨,中鋒運筆勾畫出萱草下方較為細嫩的葉片。運筆要流暢,線條波動要自然。

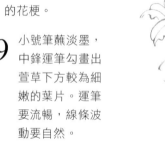

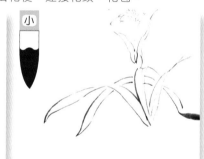

10 小號狼毫筆蘸濃墨,中鋒運筆勾畫大片的葉片。要逐漸勾畫出葉叢,注意葉片之間的遮擋關係和不同葉片的生長態勢。

11 用小號筆蘸淡墨,中鋒運筆勾勒出葉片的葉脈。

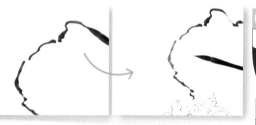

12 用小號筆蘸濃墨,中鋒運筆在萱草化的上方勾出石頭的輪廓。

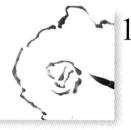

13 用小號筆蘸濃墨,中鋒運筆,在石頭上勾畫出石頭內部的形狀。

14 用小號筆蘸淡墨,在石頭上點染,以表現石頭的凹凸之感。

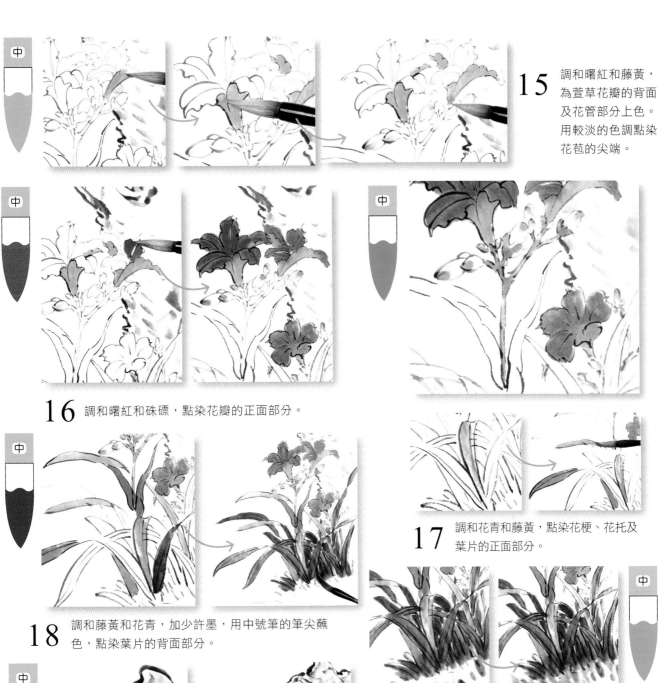

**15** 調和曙紅和藤黃，為萱草花瓣的背面及花管部分上色。用較淡的色調點染花苞的尖端。

**16** 調和曙紅和硃磦，點染花瓣的正面部分。

**17** 調和花青和藤黃，點染花梗、花托及葉片的正面部分。

**18** 調和藤黃和花青，加少許墨，用中號筆的筆尖蘸色，點染葉片的背面部分。

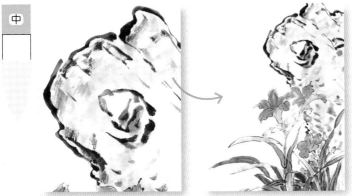

**19** 蘸取花青和少許墨，渲染葉叢的根部，以豐富畫面。

**20** 調和赭石與藤黃，加水調淡，為石頭上色。

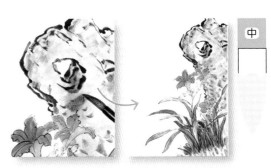

**21** 調和淡墨可加少許花青，渲染石頭的紋理部分，以增加質感。

注意了！

為豐富葉叢的顏色，增加畫面的層次感，可調和不同顏色分染葉片。最後再調色，渲染葉叢。

**22** 調和藤黃加少許墨，用中號筆側鋒點畫出蝴蝶的翅膀部分。

**24** 用小號筆蘸淡墨，中鋒運筆，在石頭上方勾出竹子的枝幹。

**23** 用小號筆蘸取濃墨，中鋒點畫蝴蝶翅膀上的鱗片，並勾畫出蝴蝶的身體和觸角。

**25** 調和花青和少許墨，側鋒運筆並留鋒，在樹枝間穿插點畫出尖細的竹葉，完成配景，以增加畫面情趣。

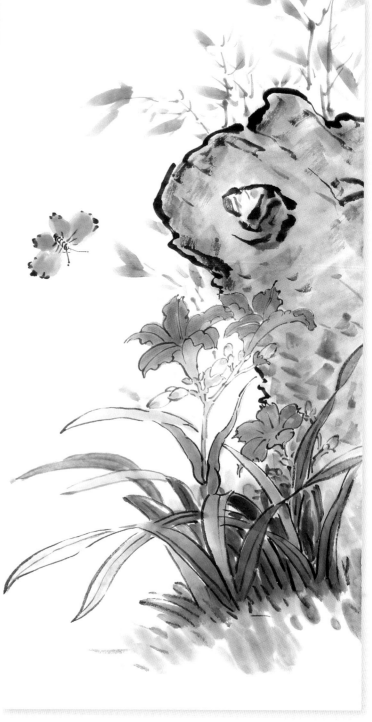

# 第9章 繡球花

繡球花又名八仙花、紫陽花。花初開時帶綠色，後轉為白色，具有清香。因其形態像繡球，因此人們稱之為繡球花。繡球花的葉子對生，長著細細的絨毛，橢圓形的葉片薄而柔韌，邊緣有著淺淺的摺口，在長長的葉柄上錯落有致，頗有點翩躚而起的飄逸感。由小小花朵攢成的大花球，在葉叢上方亭亭玉立；還未綻放的花蕾，也有點「小荷才露尖尖角」的韻致。繪畫時注意用墨要略分濃淡，花形要有變化，使花球有立體感，注意整體造型變化的美感。

## 9.1 花頭的畫法

繡球花的花蕾綻開時，四五個花瓣便組成一朵小花，五六朵甚至七八朵小花簇在一起，又組成一朵小花球，像是被繡在萬綠叢中似的。繡球花頭多用勾線法繪製，再以墨色進行提點。刻畫的時候要注意花瓣的組合和穿插。

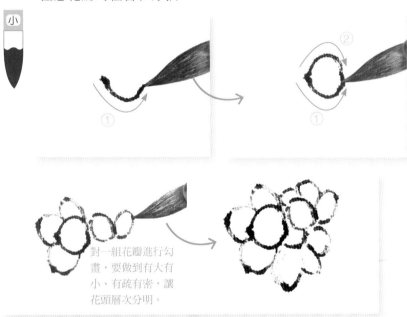

對一組花瓣進行勾畫，要做到有大有小、有疏有密，讓花頭層次分明。

**1** 先用濃墨，中鋒運筆，勾出中心的花瓣。

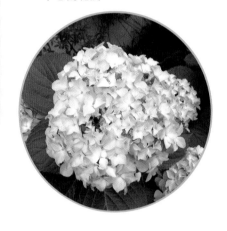

繡球花的花頭呈圓形，層層疊疊，花瓣組合非常緊湊，富有層次感。

**2** 接著上一步，從花中心向外繼續繪製花頭。注意用筆的濃淡。

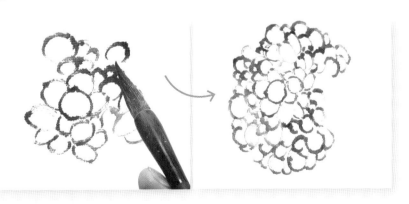

**3** 畫出外層的花瓣，注意花瓣之間的穿插。畫時應依據花的圓形結構自由延伸，排列不宜均衡整齊。

**4** 用淡墨加濃墨添畫花枝，注意墨色的濃淡層次和枝幹的生長姿態。

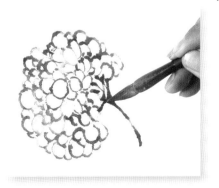

中

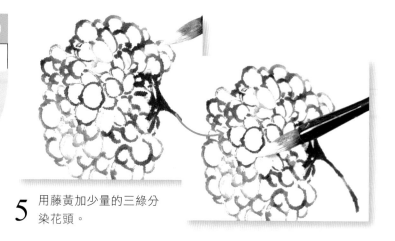

完成！

**5** 用藤黃加少量的三綠分
染花頭。

## 9.2 葉子的畫法

繡球花的葉子比較圓潤，一條主葉脈由葉柄處直接延伸到中間的葉尖，主葉脈兩側交互生長著四
條分葉脈。葉脈生長自然、流動，韻律感極強。畫葉首先要掌握好水分，一般情況下，墨色要略微深
一些，先調好墨色——筆腹淺一些、筆尖深一些，這樣畫出來層次才會非常明顯。

中

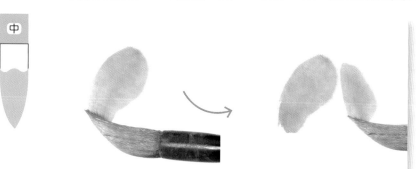

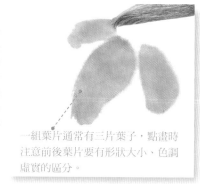

一組葉片通常有三片葉子，點畫時
注意前後葉片要有形狀大小、色調
虛實的區分。

**1** 用中號羊毫筆調和花青與大量藤黃，側鋒運筆點畫葉片。要充分發
揮水的作用，一筆下去便能分出濃淡虛實。

**2** 接著上一步，繼續繪製出一組
葉片。

中

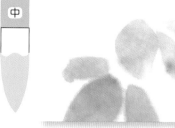

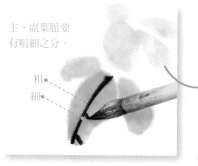

主、副葉脈要
有粗細之分。

粗
細

**3** 以同樣的運筆方式，調較淡
的色調畫出另一簇葉片。

**4** 待墨色稍乾時，用中號狼毫筆，調重墨勾畫葉筋；主筋粗一
些，輔筋細一些。

小

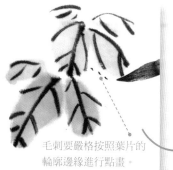

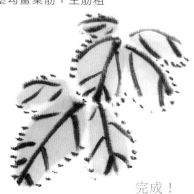

毛刺要嚴格按照葉片的
輪廓邊緣進行點畫。

完成！

**5** 用小號狼毫筆蘸濃墨，中鋒運筆點畫葉片邊緣的毛刺，讓整個葉片
的形態更為完整。

## 9.3 花梗的畫法

繡球枝幹的畫法與茶花、杜鵑的沒有太大區別，可相互參照。應當注意研究的是畫面的組合關係。一幅畫從構成上說，應當是點、線、面構成的綜合體。以「點」法畫出的繡球花很突出，葉子豐肥又極易形成「面」，所以應做些「線」的補充，畫面上一定要有相應的枝幹穿插。沒有見「線」的枝幹，畫面則會缺乏骨力精神，也難形成態勢。

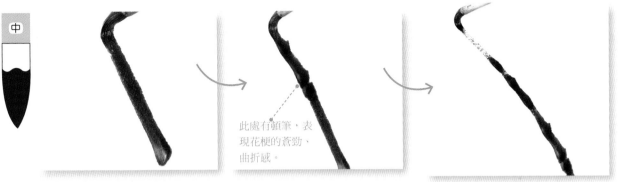

此處有頓筆，表現花梗的蒼勁、曲折感。

**1** 用中號羊毫筆蘸濃墨含水，側、中鋒兼用撇畫出老梗，梗梢留飛白效果。

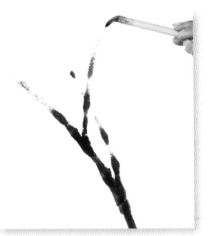

**2** 用中號筆蘸濃墨，側鋒枯筆畫出花梗的分枝。再以筆側、中鋒兼用畫出新枝。

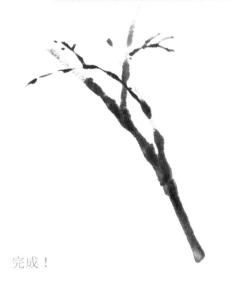

完成！

## 9.4 粉彩簇香

繡球花圓形的花朵、美麗的姿態象徵著與親人之間斬不斷的聯繫，寓意著無論分開多久，都會重新相聚在一起。繡球花也是國畫中常表現的題材。本幅繡球花，顏色淡雅清新，添加的幾隻蝴蝶也彷彿讓人感受到了花朵的陣陣清香。本幅作品畫風細膩，尤其是那隻天牛爬在葉片上的形態，將夏日之景呈現於紙上。

  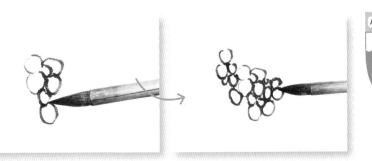

**1** 先用濃墨，中鋒運筆，勾出花朵中心的花瓣。

**2** 接著按照前一步的運筆方法，繪製出內層的花瓣。注意用墨的濃淡變化。

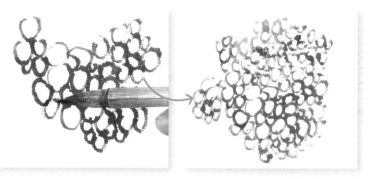

3 畫出外層花瓣，注意花瓣之間的穿插。作畫時應依花的圓形結構自
　由延伸，排列不宜均衡整齊。

4 接著，逐漸添畫幾朵花頭，讓畫面更飽
　滿、豐富。

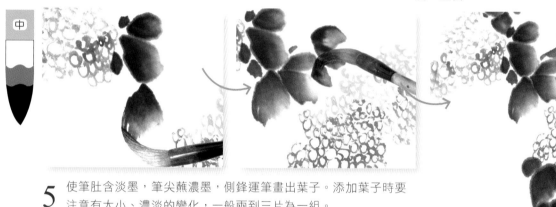

5 使筆肚含淡墨，筆尖蘸濃墨，側鋒運筆畫出葉子。添加葉子時要
　注意有大小、濃淡的變化，一般兩到三片為一組。

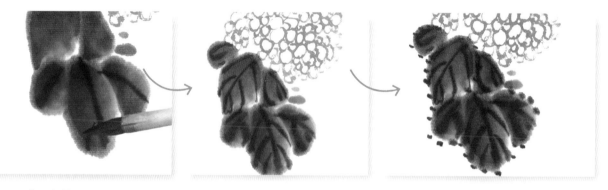

6 用濃墨勾葉脈，要隨著葉子的生長姿態刻畫，注意靈活運筆。趁墨未乾的時候勾畫，效果會比較自然。
　勾畫完葉脈後，用濃墨在葉子邊緣點畫毛刺。

注意了！

勾畫花梗時，筆中所含的水
分要控制得當，既不能過濕，也
不宜過乾。

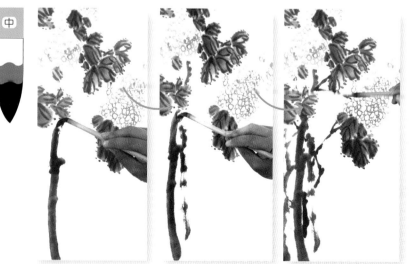

7 用筆調淡墨，筆尖蘸濃墨，側鋒運
　筆，畫出枝幹。要注意留下頓筆的
　痕跡，逐漸添加小枝，將葉子連接
　起來。

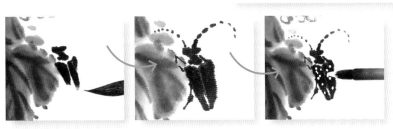

8 用中號羊毫筆蘸淡墨，中鋒點畫幾隻蝴蝶，以增加畫面的生動感。

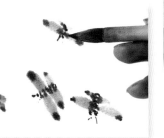

9 用中號筆蘸濃墨，以中鋒運筆，點畫翅膀尖端、蝴蝶身體、蝴蝶鬚。

**注意了！**

繡球花的花朵呈圓球狀，是由許多小花頭組成的，塗染之時只需塗染花頭間的空隙以突出質感，全部塗滿就會造成畫面過分擁擠的感覺。

10 為提升畫面的豐富程度，在葉片旁添畫一隻天牛。用中號筆蘸濃墨畫身體、勾鬚，蘸白粉點畫天牛身上的斑點。

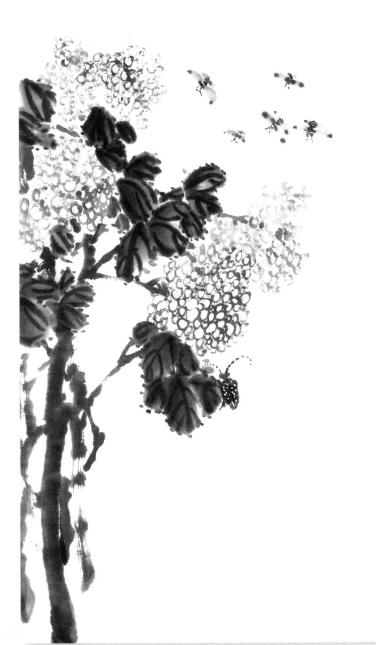

11 用藤黃加少量的三綠分染花頭，只需染畫花瓣間的間隙即可。

# 第10章　牽牛花

　　牽牛花是歷代畫家十分喜愛的一種創作題材。牽牛花的生命力很頑強，生長速度很快。剛展開的毛絨絨的嫩葉子，青翠欲滴，像純淨的翠玉一樣可人。花冠像喇叭一樣淳樸自然，趣味橫生。本章介紹的是畫牽牛花的一般方法，其中講到的技法，譬如說葉片的畫法，在畫葡萄葉、絲瓜葉等葉片時也可作為參考，其類型都是大同小異的。藤蔓的畫法和其他草本藤蔓的畫法完全相同，可用於畫豆莢、絲瓜等。總之，學好一樣可以舉一反三，再畫其他植物時就方便多了。

## 10.1　花頭的畫法

　　牽牛花又稱喇叭花，花冠呈喇叭形，花色鮮豔多樣，如紫、紅、粉紅、白、藍等。根據牽牛花的大小，選用小筆蘸墨或色繪製。牽牛花花冠的顏色外深內淺，邊緣有波折和輕微的缺裂，為相似的五瓣，花筒色淡。用筆要根據花的特點，中、側鋒兼用，從邊緣向心裡畫，將花芯部畫虛空；花形不要畫得太圓或畫成太標準的橢圓，邊緣要有圓、有方、有凹凸，以示波折缺裂，切勿對稱。

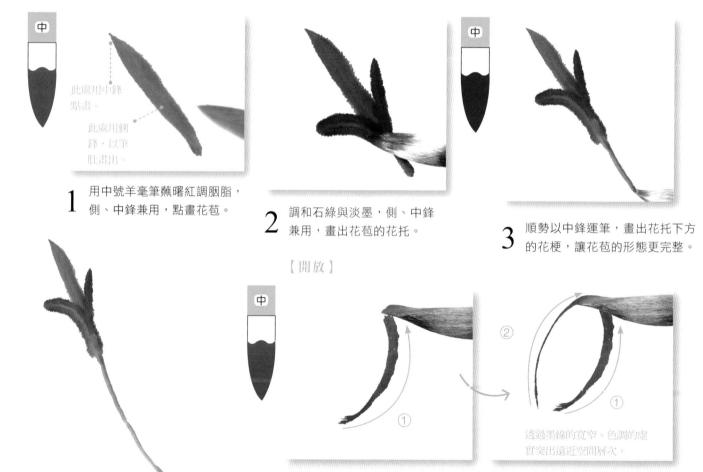

【花苞】

中

此處用中鋒點畫。

此處用側鋒，以筆肚畫出。

**1** 用中號羊毫筆蘸曙紅調胭脂，側、中鋒兼用，點畫花苞。

**2** 調和石綠與淡墨，側、中鋒兼用，畫出花苞的花托。

中

**3** 順勢以中鋒運筆，畫出花托下方的花梗，讓花苞的形態更完整。

【開放】

中

②

①

①

透過墨線的寬窄、色調的虛實突出遠近空間層次。

**1** 用中號羊毫筆蘸胭脂調曙紅，中鋒運筆，勾畫牽牛花頂部橢圓形的輪廓。

完成！

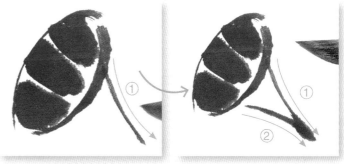

**2** 以側鋒用筆，在橢圓形輪廓的中間點畫幾筆，表現牽牛花內層的花瓣。

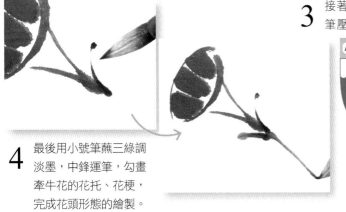

**3** 接著再以中鋒運筆勾畫下端的花管。花管用兩筆勾成，左一筆壓右一筆。

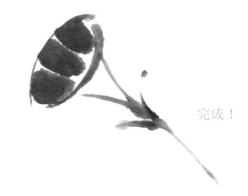

**4** 最後用小號筆蘸三綠調淡墨，中鋒運筆，勾畫牽牛花的花托、花梗，完成花頭形態的繪製。

完成！

## 10.2 葉子的畫法

　　牽牛花的葉子為三裂，掌狀，中間一裂稍長，有葉柄。由於視角的不同，其葉有正、轉、反側之分。畫葉先學會用墨。古人有「墨分五色」之說，既說墨中要具有多種色階的變化，也說墨應有層次。用筆畫葉，可先蘸少許赭石（以使葉的色彩變暖一些，色彩也不至於太純太單），再蘸藤黃與花青，花青的量可略大些，不要調勻，筆尖濃、筆根淡，切忌色勻平擺。要注意色或墨的濃淡、乾濕與筆畫的大小、虛實，布葉要注意疏密、濃淡、大小、曲直，即節奏感、律動感。

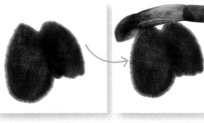

**1** 選用中號羊毫筆，調和赭石、藤黃與較多的花青，再輕蘸墨，側鋒運筆，先點中間一裂葉，用筆從內向外壓。

**2** 然後在中間一裂葉的旁邊點上稍小些的葉子，下筆時不要猶豫，要果斷、肯定。下筆時先輕後重，逐步壓到葉的邊緣，完成一組葉片的繪製。在成組的葉片後點畫幾片小葉，以突顯遠近層次感。

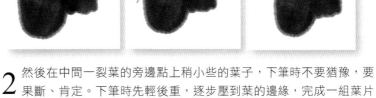

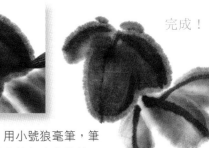

**3** 再用筆調和花青、藤黃與淡墨，用相同的點畫方式，在下方再添畫一組色調較淺的葉片。

完成！

**4** 趁葉子半乾時，用小號狼毫筆，筆尖蘸取重墨，以中鋒勾畫出葉筋。

63

# 10.3 花梗的畫法

牽牛花花梗是藤蔓狀。畫時要注意線條的長短粗細，還要注意運筆的速度和節奏的變化。一般墨濕行筆可略快，飄逸之線可略快；乾筆則略慢，讓墨吃透。老硬之藤的行進過程可略快，轉折之處可略慢。快慢結合，有節奏地行進，可使線條充滿韻律。

 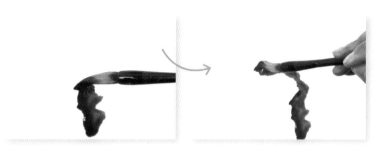 

牽牛花的梗由下至上畫出，梗身逐漸變細，且多頓挫和轉折。刻畫時要多頓筆，力求花梗遒勁，有婆娑之感。

**1** 用中號狼毫筆調和藤黃、花青與墨，自下而上畫出藤蔓。運筆要懸腕中鋒，輕快舒緩之中見遒勁，還要注意墨色的變化。

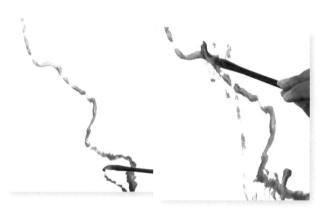 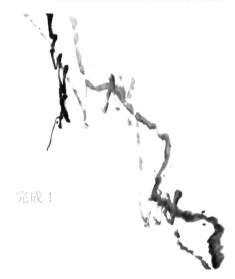

完成！

**2** 用小號狼毫筆調和較淡的色調，中鋒用筆圍繞老梗勾勒出另一條花梗。注意運筆的速度和節奏的變化，同時花梗間要有所交叉，以表現纏繞之勢。

# 10.4 晨曲

本幅作品以鬱鬱蔥蔥纏繞的藤蔓和點點開放的牽牛花為主體，配以幾隻活潑可愛的雛雞，既富有美感，又不失趣味。牽牛花在有的地方被叫做勤娘子，意在雞鳴即起，搭配小雞與主題寓意較為貼切。牽牛花雖不像牡丹那樣富麗，也沒有菊花那樣高雅，更沒有蘭花那樣芳香，但它以一種積極昂揚的姿態吹響了一首勤勉向上的晨曲。

 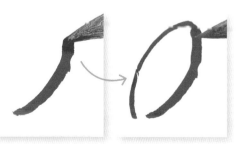  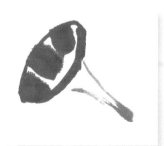

**1** 選用中號羊毫筆，調和胭脂與曙紅，筆尖蘸曙紅，中鋒運筆勾畫牽牛花頂部的橢圓形輪廓。

**2** 側鋒運筆，點畫橢圓輪廓中的牽牛花花瓣，注意透視的表現。

**3** 以較淺的色調，中鋒運筆，根據花頭的朝向勾畫花管。

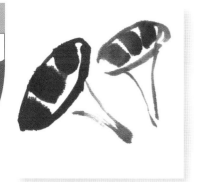

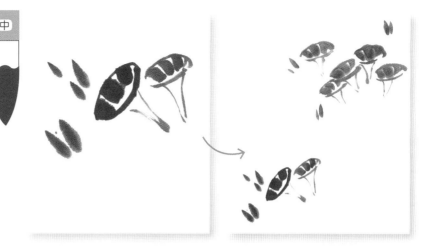

4 調和較淡的色調，以相同的
繪製方法在後面添畫一朵花
頭，用濃淡色調區分遠近空
間層次。

5 逐漸豐富畫面，在畫面中的右上角以較淡的墨色再添畫幾個花頭，
在兩處花頭的周邊點畫花苞，有開有合，使畫面更加生動。注意在
補畫牽牛花的時候，腦中要想好花藤的安插位置和刻畫角度。

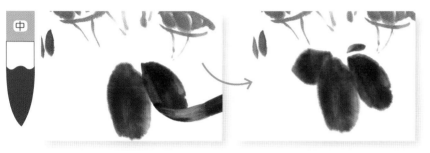

6 用短鋒中號羊毫筆調次濃墨去畫葉片，注意在蘸墨時要使筆頭
各部位的含墨量和含水量不同，這樣一筆下去葉片即有濃淡的
變化。畫葉要依據牽牛花葉片特點，每葉分三筆畫成。點葉要
注意疏密、大小和方向的變化。

注意了！

　　繪製時，不僅要將不同
形態、不同角度的花頭結合
起來，還要點綴一些花苞。
花苞的點綴要自由穿插，使
畫面更貼近自然。

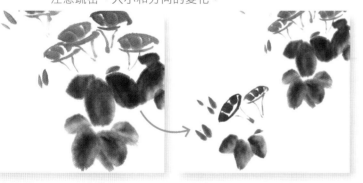

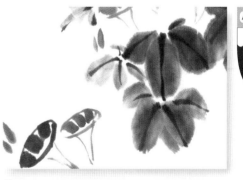

7 在畫好的花頭下方，依次點畫葉片。注意葉片與花的布局搭配。

8 用小號狼毫筆蘸濃墨，中鋒運筆勾
畫葉脈。

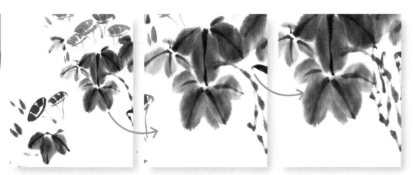

9 用小號狼毫筆蘸淡墨，中鋒運筆勾勒出花梗。注意花梗的交錯分
布，但不要過於凌亂。

10 蘸取淡墨，中鋒運筆點畫
花托。

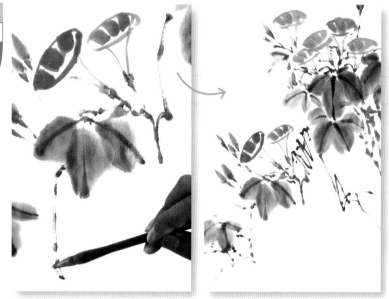

**11** 在葉片之間勾勒出花藤，留飛白，形成飄逸之感。

**12** 用小號狼毫筆蘸取淡墨，側鋒運筆，在牽牛花的下方點畫出小雞的身體部分。

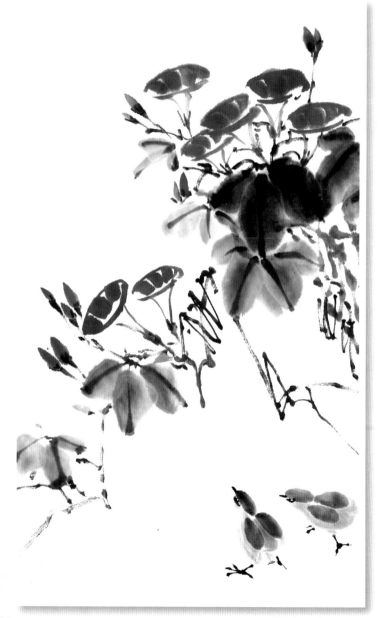

**13** 用淡墨點畫出完整的小雞身體。蘸取濃墨，中鋒運筆勾畫出小雞的嘴巴、眼睛和爪子。

# 秋葵花

秋葵又名羊角豆、咖啡黃葵、毛茄。葉片通常掌狀五深裂，裂片披針形，先端漸尖，邊緣有鈍鋸齒，葉柄細長，中空。花頭有五瓣，形狀較大，顏色豔麗，呈黃色。秋葵植株高，夏、秋開花，花大美麗，適用於籬邊、牆角點綴，也可做林緣、建築物旁和零星空隙地的裝飾。秋葵不僅可以用來觀賞，還具有非常高的食用價值。在國畫中常採用勾勒法繪製秋葵，先用小號筆勾出秋葵的外形輪廓，再填充顏色。

## 11.1 花頭的畫法

秋葵花是五瓣花，只有黃色一種，花瓣有紋絡，花瓣基部為紫色。花蕊為長形外伸，蕊柱為白色，蕊頭為黃色。秋葵花常用的畫法有兩種：一種為點法，另一種為勾染法。常見的表現角度有側面盛開的花頭、正面盛開的花頭等。

【側面】

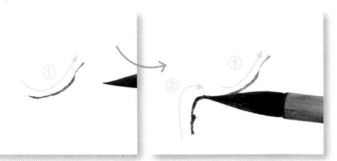
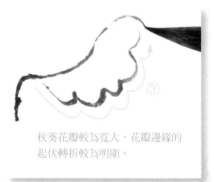

秋葵花瓣較為寬大，花瓣邊緣的起伏轉折較為明顯。

**1** 用小號狼毫筆蘸濃墨，長鋒描筆，用線極細，勾勒秋葵的單片花瓣。勾畫時要注意運筆的舒暢和曲線的自然變化。

**2** 勾畫出完整的花瓣。

### 注意了！

在繪製秋葵花瓣的輪廓時，應注意用筆的靈活。每片花瓣的尖端呈現一波三折之勢，表現出花瓣外輪廓的不規則的形狀。

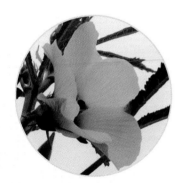

秋葵的花頭大而豔麗，花瓣底端為紫紅色。花瓣質地輕薄，有明顯的紋路。

**3** 參照上一步的方法，由內向外勾畫出另一片花瓣。要注意花瓣間的遮擋關係，以及翻瓣的形態變化。

秋葵花瓣寬大、豔麗，花瓣層次感較強，繪製時注意瓣與瓣之間的遮擋關係，同時在畫一組花瓣時要多一些花瓣俯仰、翻轉的組合，以增加花頭的豐富度。

**4** 中鋒運筆，勾畫出完整的花頭。

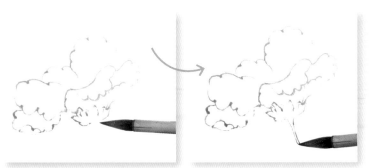
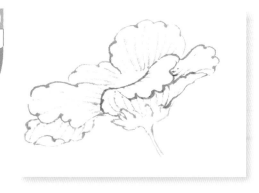

5 在花冠的下方勾畫出花萼，並順勢以雙勾法畫出花梗。

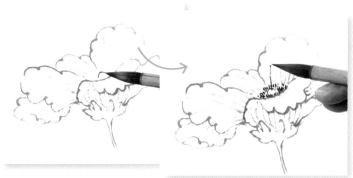

6 從花芯到瓣尖勾畫花瓣的脈紋。注意花瓣正反面的線條關係，不要過於混亂。

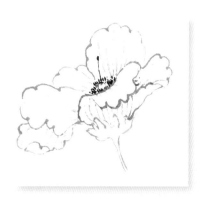

7 用小號狼毫筆蘸取濃墨，在花冠中央點畫花蕊。

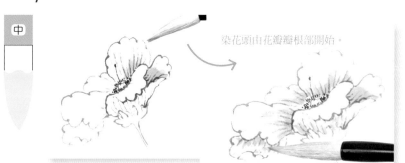

染花頭由花瓣瓣根部開始。

9 用藤黃調和少許白粉，沿著脈紋由內向外為花瓣上色。

8 順勢在花蕊中間勾出蕊柱，收筆藏鋒。

10 將花瓣全部點染完成。注意顏色的深淺變化。

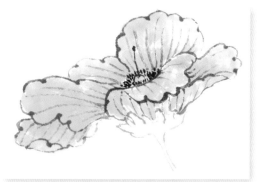

11 調和花青和較多的藤黃，筆尖蘸取，點染花萼。

完成！

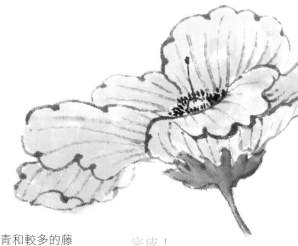

【正面】

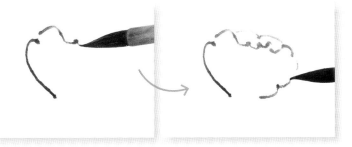

1 用小號狼毫筆蘸濃墨，中鋒運筆，勾勒第一片花瓣。

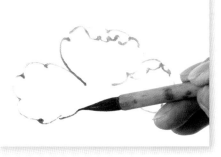

2 勾勒花瓣時，應注意花瓣邊緣的翻轉形態，運筆要一波三折，富有節奏變化。

3 勾勒出五片花瓣，完成花冠的形狀。

4 蘸取濃墨，中鋒運筆，在花冠的中間勾小圓圈，表示花芯。

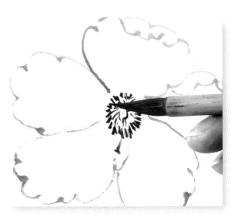

5 圍繞花芯點畫花蕊。

6 用小號狼毫筆蘸淡墨，中鋒運筆，由內向外勾勒花瓣的脈紋。

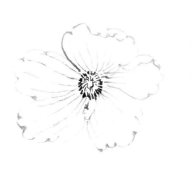

7 使用中號羊毫筆調和花青和藤黃，點染花芯。

8 接著調和藤黃、白粉和少許赭石，由內向外點染花冠的中間部分。

注意了！

　　勾畫脈紋時運筆要留鋒，脈紋要曲中帶直，不可過於死板。

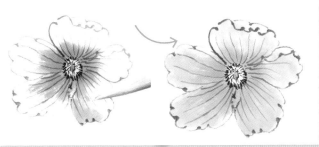

9 調和藤黃和白粉，顏色較剛才的顏色略淺，點染花瓣的空白部分。注意中間部分和外側部分的顏色要銜接自然。

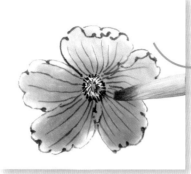
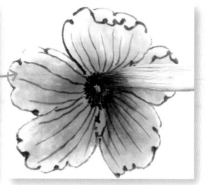

**10** 用筆尖蘸取少量曙紅調和赭石與較足的水分，渲染花蕊周邊的部分，以突顯花瓣的層次。

**11** 注意在渲染中間的花瓣時不要覆蓋整個花瓣，要留有餘地，並且顏色由內向外逐漸變淡。

完成！

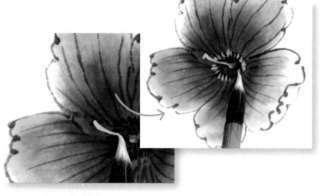

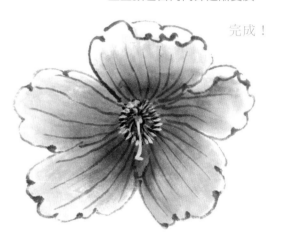

**12** 調和藤黃和白粉，用小號狼毫筆，筆尖蘸色，點染花蕊並勾畫花柱。注意起筆稍頓。

## 11.2 葉子的畫法

　　秋葵葉裂片披針形，先端漸尖，邊緣有鈍鋸齒，葉柄細長。畫秋葵的葉子採用勾勒法與沒骨法均可。通常以小號狼毫筆以勾線法為之，運筆要有頓挫，表現出秋葵葉子獨特的形態。完成形態刻畫後，調和藤黃與花青進行暈染。

**1** 用小號狼毫筆蘸濃墨，中鋒運筆，自上而下勾勒出葉脈，落筆留鋒。

秋葵葉片細長，葉片邊緣呈很明顯的鋸齒狀，繪製時以中鋒勾畫，運筆多頓挫轉折，以強調葉片邊緣尖利感。

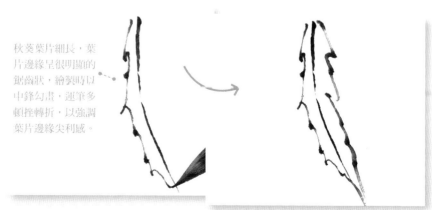

**2** 勾畫左側的葉片，注意呈現出葉片邊緣的曲折變化。再以相同的運筆方法勾畫出另一側的葉片，完成單片葉子的繪製。

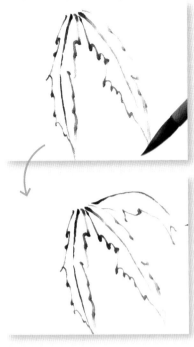

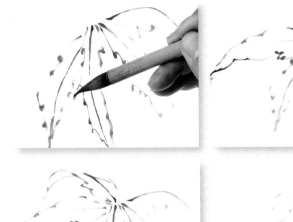

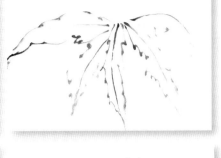

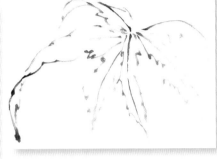

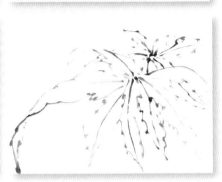

**3** 用小號狼毫筆蘸淡墨，中鋒運筆勾畫出另兩片葉片。

**4** 逐步填畫完成一組葉片，注意每片葉片的自然生長態勢及其翻轉捲曲的變化。在後面再添畫一組葉片，以豐富畫面。

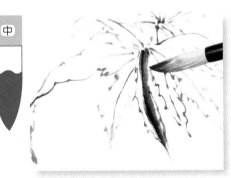

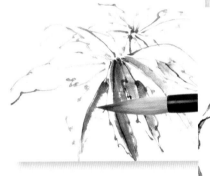

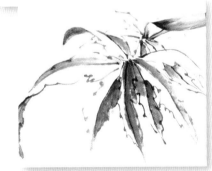

**5** 調和花青、藤黃和墨，用中號羊毫筆，筆尖蘸色，由內向外為葉片染色。

**6** 染色時沿著葉脈，先染葉脈一側的半片葉子。

注意了！

　　點染葉片時一定要分清層次，按照葉片脈紋進行點染。

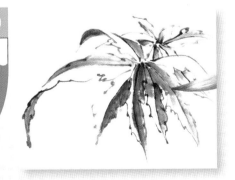

**7** 調和花青與較多的藤黃，沿葉脈點染葉片的另一半。

秋葵葉片細長扁平，邊緣是不規則的鋸齒狀，葉片組合起來呈手掌狀，顏色濃淡變化分明。

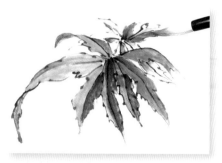

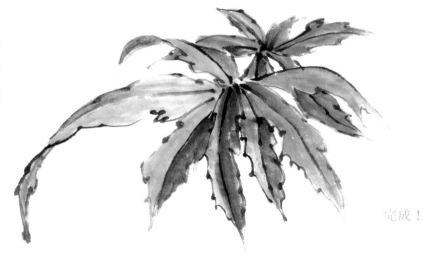

8 染色時注意葉片的遠近虛實以
及顏色的濃淡關係。

完成！

## 11.3 花梗的畫法

秋葵的花莖直立，有分支，花莖上有絨毛。畫秋葵的花莖時要注意行筆的流暢和墨色的調配，主要突出
花莖的直立之感，不宜過於遒勁。

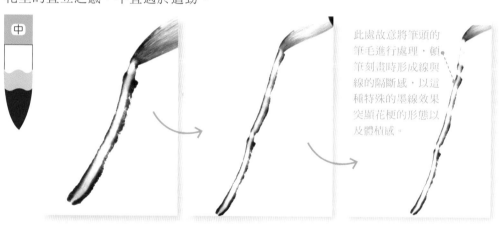

此處故意將筆頭的
筆毛進行處理，頓
筆刻畫時形成線與
線的隔斷感，以這
種特殊的墨線效果
突顯花梗的形態以
及體積感。

1 用中號羊毫筆，
筆肚將花青加水
調淡，可加淡墨
調和，筆尖蘸濃
墨，勾畫秋葵的
花梗。

注意了！

畫秋葵的分支時，注意收筆時留峰，表
現出枝幹向上生長的趨勢。

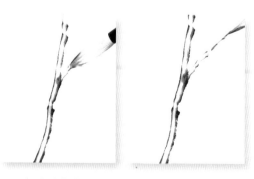

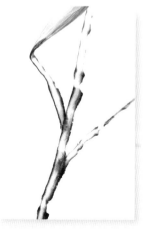

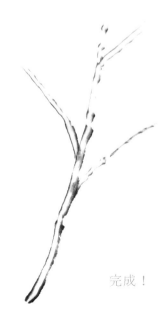

2 勾畫秋葵的花梗時，雖然要注意頓筆，以
形成線與線的隔斷，但也注意線條的流
暢感。

3 在隔斷處點畫出秋葵花
梗另一側的分支。

完成！

## 11.4 秋意

本幅作品選用秋葵和菊花這兩種在秋季盛放的花朵，以表現別樣的濃郁秋景。菊花採用沒骨法繪製，選用鮮豔的橙黃色，而秋葵的顏色也是黃色。色調統一中富有變化，鮮豔明快，讓人眼前為之一亮，一掃秋天給人的蕭索淒冷之感。

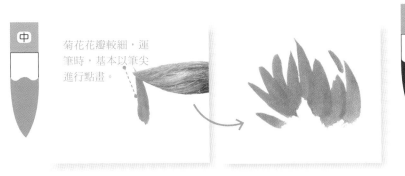

菊花花瓣較細，運筆時，基本以筆尖進行點畫。

1 調和藤黃和曙紅，用中號羊毫筆，運用點畫法點畫菊花的內層花瓣。花瓣要緊湊，但要層次分明。

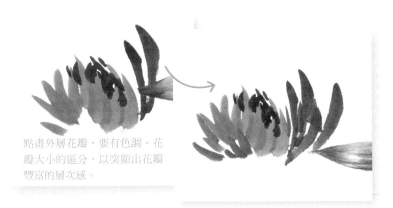

點畫外層花瓣，要有色調、花瓣大小的區分，以突顯出花瓣豐富的層次感。

2 筆尖蘸曙紅，在畫好的花瓣上方點綴花瓣中間的內層花瓣，以豐富菊花的層次感。

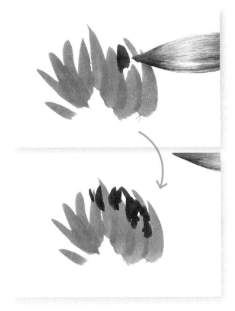

3 調和曙紅、硃磦與白粉，筆尖蘸曙紅，中鋒用筆，點畫菊花外側的花瓣。注意外側的花瓣要比內側的花瓣略長，開合程度要大。

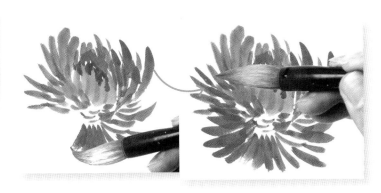

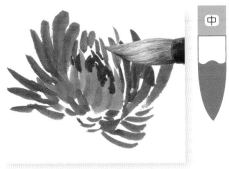

4 調和曙紅和藤黃，完成中層花瓣。

5 調和曙紅和硃磦，用中號羊毫筆，以中鋒點畫下方外圍呈發射狀的花瓣。

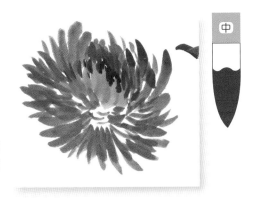

6 調和曙紅和硃磦，用中號筆點畫另一朵花頭的花瓣，注意兩花頭之間的位置關係。

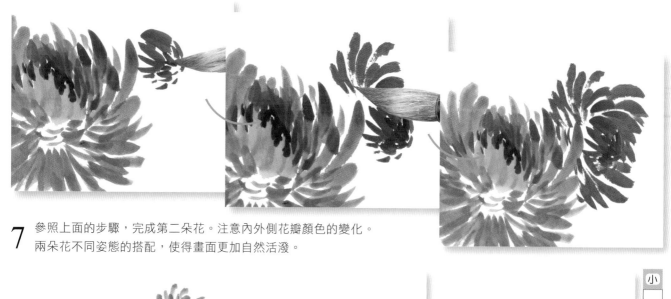

7 參照上面的步驟，完成第二朵花。注意內外側花瓣顏色的變化。
兩朵花不同姿態的搭配，使得畫面更加自然活潑。

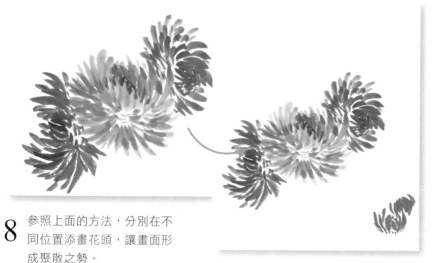

8 參照上面的方法，分別在不同位置添畫花頭，讓畫面形成聚散之勢。

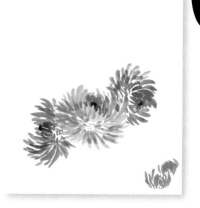

9 用小號狼毫筆蘸取濃墨，在菊花花冠的中央部分點畫花蕊。

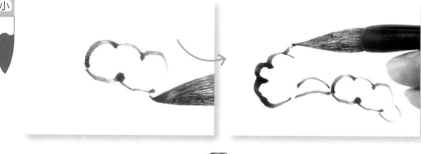

10 用小號狼毫筆蘸濃墨，中鋒用筆，在菊花的上方勾勒秋葵的花瓣。注意合理布局，為後面畫葉片留出空間。

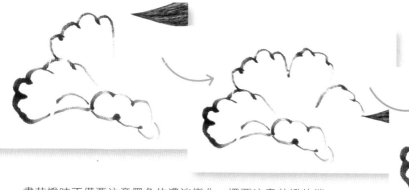

11 畫花瓣時不僅要注意墨色的濃淡變化，還要注意花瓣的捲曲變化。運筆要一波三折，注意節奏和韻律，勾畫出完整的花冠。

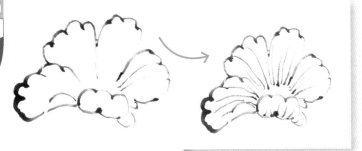

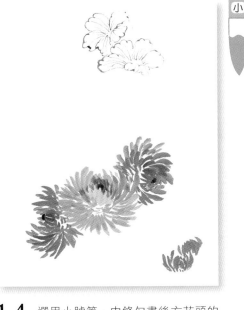

**12** 用小號狼毫筆蘸淡墨，自內向外勾畫秋葵花瓣的脈紋。

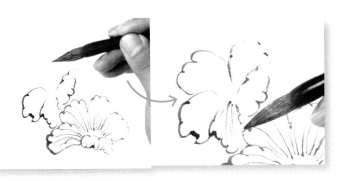

**14** 選用小號筆，中鋒勾畫後方花頭的花瓣脈紋。

**13** 緊挨著剛才完成的秋葵，參照上面的步驟，完成另一朵秋葵的花冠。

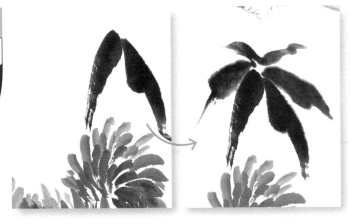

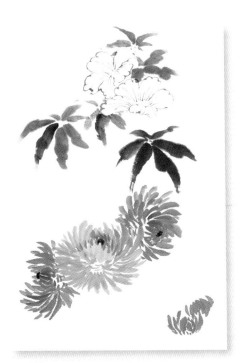

**15** 調和藤黃、花青和濃墨，中、側鋒兼施，點畫出秋葵的葉子。墨色要有濃淡變化，葉子的根部略粗，尖部稍細並出鋒。

**16** 調和花青、藤黃和墨，參照上面的步驟勾畫出秋葵的另一組葉片，注意葉片的排列要錯落有致。

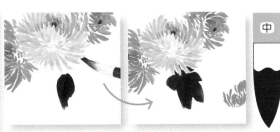

**17** 用中號羊毫筆，蘸取濃墨在調色盤中調勻，側鋒運筆畫菊花的葉片。

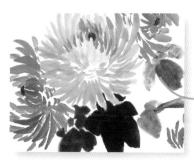

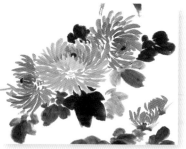

18　調和花青和淡墨，側鋒勾畫菊花的其他小葉片，注意墨色濃淡深淺的變化。

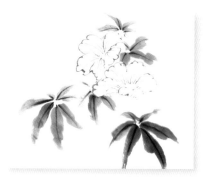

19　使用小號狼毫筆蘸取濃墨，勾畫秋葵的葉脈。秋葵的葉脈在每片葉片的中央，無細小的葉脈。

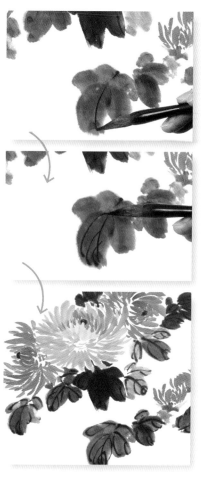

20　中鋒用筆，勾畫菊花葉的葉脈。

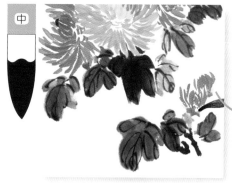

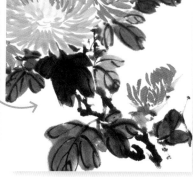

21　用中號狼毫筆，蘸取濃墨在調色盤中調勻，以中鋒偏側繪製菊花的花梗。

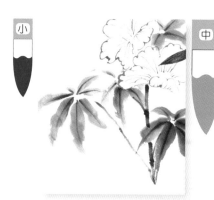

22　調和藤黃與花青，勾畫秋葵的花梗。注意其花梗較菊花的更細更長，運筆需自然流暢。

23　用淡墨加少許花青調和，渲染菊花的根部，以豐富畫面的層次感。

24　調和石綠和白粉，用小號筆的筆尖蘸取，點染秋葵的花柱。

**25** 用小號狼毫筆調和藤黃和白粉，點畫菊花的花蕊。

**26** 調和曙紅和藤黃，筆尖蘸色，由秋葵的花蕊部分向外點染，注意外圍留白。再調和藤黃和少許白粉，筆尖蘸色，點染花瓣的空白處。

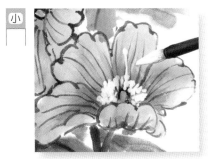

**27** 調和白粉和少許藤黃，點綴秋葵的花蕊，勾畫花柱，修整秋葵的繪製。

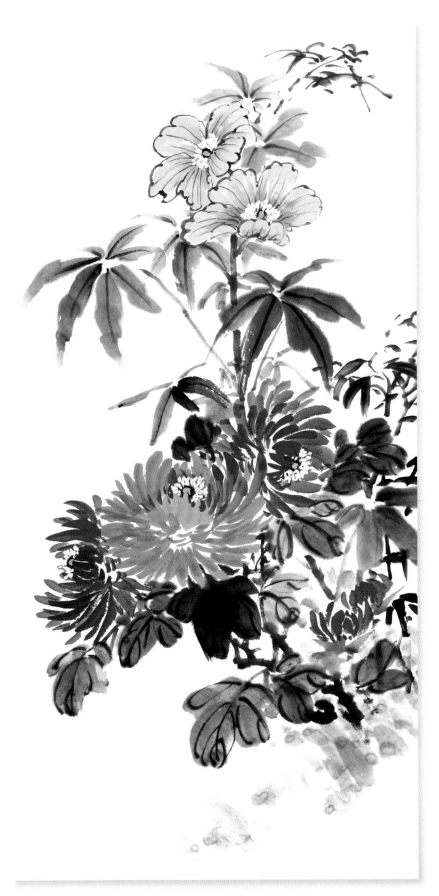

玉簪花的根狀莖粗壯，有多數鬚根。葉呈叢狀生長，為心狀或卵圓形，具有長柄，葉脈呈弧形。花莖從葉叢中抽出，高出葉面。玉簪花秋季開花，色白如玉，未開時有如古代少女所佩戴的簪頭，氣味芳香宜人，是中國古典庭園中的重要花卉之一。在現代庭園中，多培植於林下草地、岩石園或建築物背面。正如金代詩人史肅所言：「玉簪香好在，牆角幾枝開。」也可三兩成叢，點綴於花園中。因花夜開晝合，是夜花園中不可缺少的花卉。還可以盆栽，布置於室內及廊下。

## 花頭的畫法

玉簪花為總狀花序，未開時形如簪頭，色白或紫，有香氣。畫時常用白描雙勾的手法表現，墨色要淡，表現嬌嫩柔美的質地。花瓣朝向四方，高低大小不同。

此處使輪廓線交叉，突顯出花瓣的翻轉形態。

**1** 用小號狼毫筆蘸淡墨，中鋒運筆勾畫玉簪花的花瓣。注意花瓣的開合翻轉的形態。

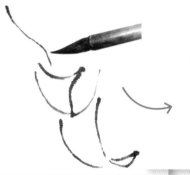
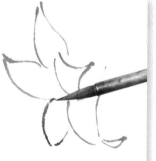

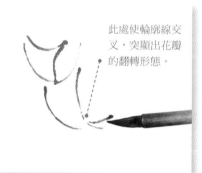

**2** 沿著畫好的花瓣，中鋒運筆勾勒出第二片花瓣。

**3** 勾勒花瓣時，略帶行書筆意，書寫流暢，筆意相連，花瓣的大小、透視要準確生動。

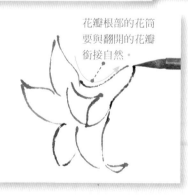

花瓣根部的花筒要與翻開的花瓣銜接自然。

**4** 用小號狼毫筆蘸淡墨，中鋒運筆，順勢勾勒出花筒。

玉簪花的花頭狀如百合，但是花瓣上並無細密的斑點和條紋。

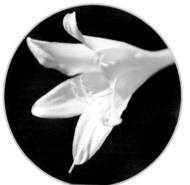

注意花頭與花苞的位置關係，對於兩個花頭之後的銜接要心中有數。

**5** 在繪製完成的花頭邊，勾畫出玉簪花的花苞。

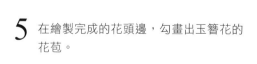
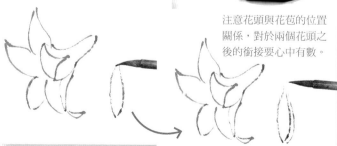

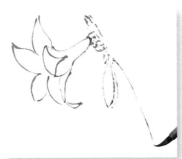

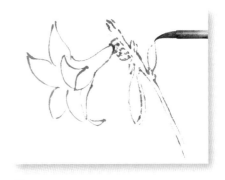

**6** 勾畫花苞要落筆藏鋒，並在花苞上方點綴花穗連接開放的花頭。

**7** 用小號狼毫筆蘸淡墨，中鋒運筆，以雙勾法勾出花梗。畫花梗應一氣呵成，落筆露鋒。

**8** 在花苞上方點綴出右側的花苞。

**注意了！**

玉簪花的花頭較大，在開放之時呈現下垂之勢，繪製時要注意構圖和布局。

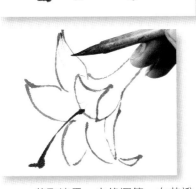

**9** 用小號狼毫筆蘸濃墨，中鋒運筆勾畫花蕊，起筆略頓筆，落筆藏鋒。

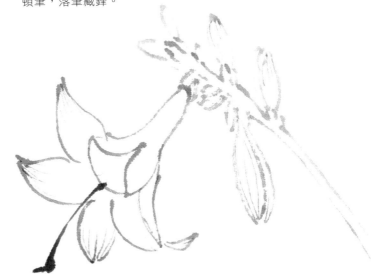

**10** 蘸取淡墨，中鋒運筆，在花瓣的尖端勾畫脈紋。

完成！

## 12.2 葉子的畫法

玉簪花的葉片大，呈心形，葉端尖，葉筋對生。畫時應使用大一些的筆，側鋒運筆，數筆成形；待墨色未乾之時，勾葉脈，使濃淡墨色相互交融，自然而成。

此葉片為翻轉的葉片，這一部分為外側，其色調較淺。同時要注意點畫出葉片邊緣的起伏轉折感。

此處為內側葉片，其色調較實、較深。

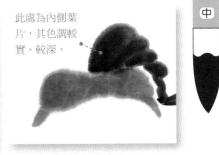

**1** 調和少量花青加墨，用中號羊毫筆飽蘸顏色，側鋒運筆繪製葉片。

**2** 葉片中間部分形狀略變，兩端以中鋒勾畫，呈尖狀。

**3** 調和大量的花青和墨，顏色比剛才的深，緊貼之前繪製的葉片，由中間以側鋒點畫另一半葉片。

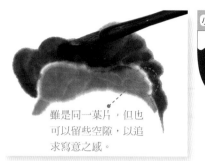

雖是同一葉片，但也可以留些空隙，以追求寫意之感。

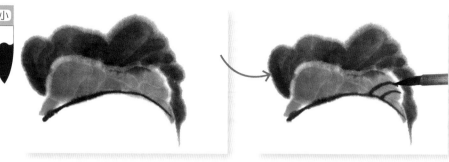

**4** 數筆點畫，依次排列出葉片。葉片中間略低，兩頭呈尖狀。

**5** 用小號狼毫筆，蘸取濃墨，中鋒運筆，緊貼下方葉片的邊緣繪製葉片的主要脈絡，再根據主脈絡勾出副脈絡。

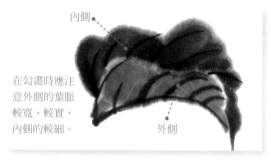

內側

在勾畫時應注意外側的葉脈較寬、較實，內側的較細。

外側

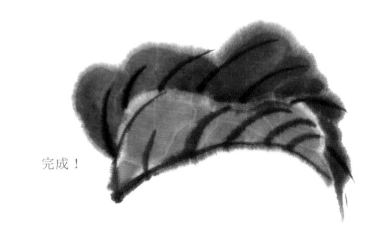

完成！

**6** 用小號狼毫筆蘸濃墨，中鋒運筆自上而下勾勒出葉片的內側葉脈，線條要曲中帶直。

## 玉簪花影

本幅作品色調偏冷，以青藍色為基調，突出了玉簪花的冰姿雪魄，又有裊裊綠雲般的葉叢相稱，那份雅緻動人難以言喻。花頭的勾勒細緻，葉片的鋪展灑脫，花容葉貌一氣呵成，氣韻神彩畢現。

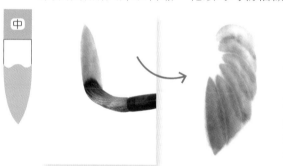

**1** 用中號羊毫筆調和花青、白粉與淡墨，側鋒運筆畫出葉子的一半。

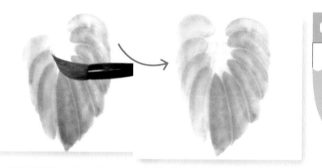

**2** 側鋒運筆，由中間畫出另一半葉片。注意葉片的顏色應由中間向外逐漸變淺。

**3** 參照上面的方法，在最大的葉片旁，點畫若干葉片，注意葉片正、側面的組合搭配，以使畫面生動自然。

**4** 調和花青、白粉和淡墨，中鋒運筆勾勒出葉片下方的草葉，並在葉片上方勾畫花枝。

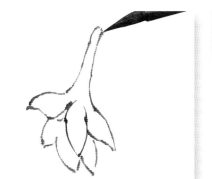

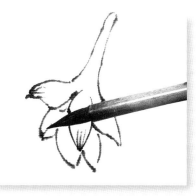

注意了！

勾畫玉簪花花頭時，注意花瓣瓣紋的顏色較花頭的輪廓要更淡。

**5** 用小號狼毫筆蘸濃墨，中鋒運筆勾畫玉簪花的花瓣，順勢勾畫出花筒。注意花瓣間的遮擋關係。

**6** 蘸取淡墨，中鋒運筆，在瓣尖處勾畫花瓣的脈紋，以增加花的質感。

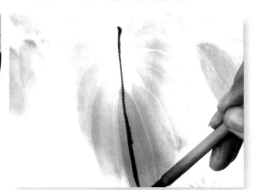

**7** 圍繞花梗的尖端，勾畫出若干花苞和花頭。注意不同形態與不同生長方向的花頭搭配。調和花青與白粉勾畫花梗，再以淡墨點出花蕊。

**8** 用小號狼毫筆蘸取濃墨，中鋒運筆，在葉片的中間勾畫出主葉脈。

**10** 調和石綠加淡墨，點染花托，調和花青與淡墨，中鋒運筆點綴花梗上的刺並勾畫出底部草叢的形態，完成創作。

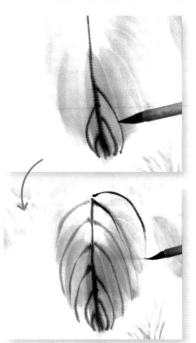

**9** 注意自上而下側面葉脈的墨色逐漸變淡，葉脈的走勢依據葉片的形狀而定。

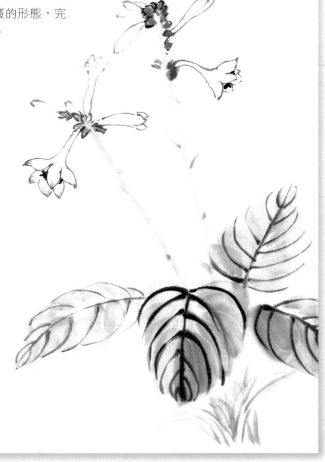

# 第13章　秋海棠

秋海棠約有千種，大多數為肉質植物，花和葉都有許多種，用作室內盆栽植物或園藝植物。秋海棠產自熱帶和亞熱帶，突出的特徵為通常有四種顏色的瓣狀被片（花瓣和萼片一起）。花色為粉紅、紅、黃或白色。除此之外，紅色秋海棠還有一個別名叫「斷腸草」。因其顏色鮮豔，寓意特殊，點點鮮紅，似離人淚，因此也頗受文人畫家的喜愛。

## 13.1 花頭的畫法

秋海棠是著名的觀賞花卉，品種各異，花色豔麗，花形多姿。花朵多為聚合而生，呈簇狀，非常鮮豔繁茂，五彩斑斕。繪製花頭時，應注意花朵顏色的變化，表現秋海棠的豔麗多姿。

【單個花頭】

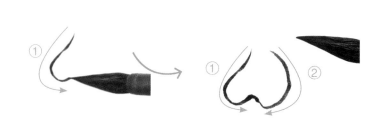

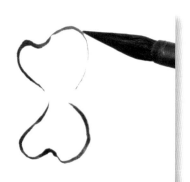

**1** 用小號狼毫筆蘸淡墨，中鋒運筆，自下而上勾畫出單片較大的花瓣。

**2** 在完成的花瓣上方，畫出另一片花瓣，兩片花瓣較為對稱。

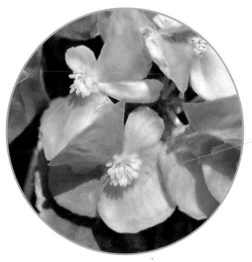

初放的花頭，花瓣開放之勢不強，內層花瓣呈聚攏之勢，無法看到花蕊、蕊絲，同時外層花瓣與內層花瓣的距離較小，層層疊疊，非常緊密。

**3** 同樣以中鋒運筆在左右兩側勾畫較小的兩片花瓣，也呈對稱狀。

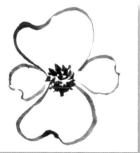

**4** 用小號狼毫筆蘸濃墨，中鋒運筆點畫花瓣中間的花蕊。注意運筆要錯落有致，表現出花蕊的生機感。

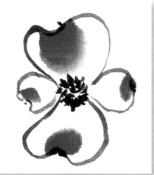

**5** 調和曙紅、大紅和少許白粉，用中號筆筆尖蘸色，點染四片花瓣尖部分。點染的部分完成後，大致對稱但略有變化，上方花瓣點染部分略多。

**6** 調和白粉和少量曙紅，加多水，點染花瓣的空白部分。

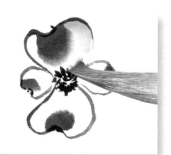

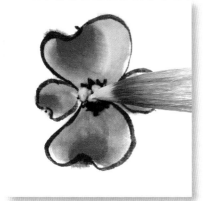

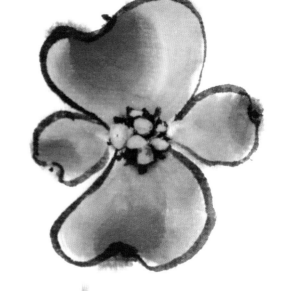

**7** 調和藤黃和白粉，筆尖蘸色，點染花蕊部分。

完成！

【組合花頭】

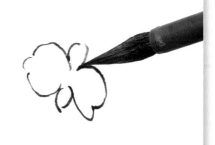

**1** 用小號狼毫筆蘸淡墨，中鋒運筆勾勒出秋海棠的花頭。注意兩片花瓣大，兩片花瓣小，呈對稱結構。

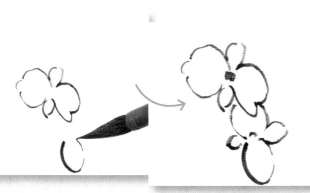

**2** 勾勒出另一朵花的花冠，注意花瓣間的遮擋關係。

**3** 參照上面的步驟，勾勒出一組秋海棠的花冠，包括開放花頭與花苞，有開有合。

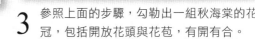

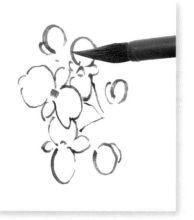

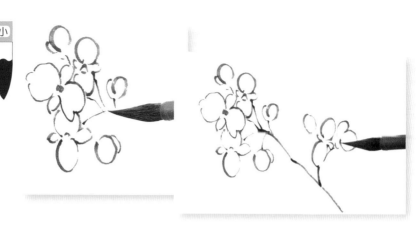

**4** 用小號狼毫筆蘸取濃墨，在花冠中央的部分點綴花蕊。

**5** 用小號筆蘸取濃墨，中鋒運筆勾畫花梗。注意運筆時要有頓挫之感。

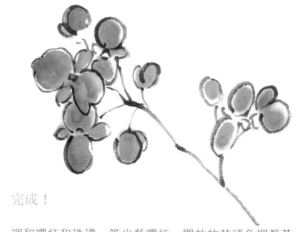

### 注意了！

點染秋海棠的花瓣時，先調和曙紅和硃磦，筆尖再略蘸曙紅，一筆下去，顏色變化十分清晰。花苞的顏色相對花頭就略顯單一，只用曙紅加水調淡即可。

完成！

**6** 調和曙紅和硃磦，筆尖蘸曙紅，開放的花頭色調偏黃，花苞色調偏紅，分染秋海棠的花瓣。注意花瓣顏色的虛實變化。

## 13.2 葉子的畫法

秋海棠的葉片因其品種不同，形態、顏色也各不相同。秋海棠的葉片寬大，葉質較厚，在國畫中常用沒骨法繪製，顏色也較為鮮豔，與花朵的豔麗相交呼應。

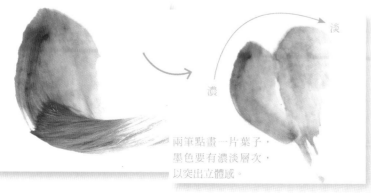

兩筆點畫一片葉子，墨色要有濃淡層次，以突出立體感。

秋海棠的葉片寬大，葉片圓潤飽滿，葉脈清晰分明，中間顏色略深，邊緣略淡。

**1** 調和花青、藤黃和少許墨，用中號羊毫筆，筆尖蘸花青，側鋒運筆點畫出葉片的形狀，收筆留鋒，突顯出葉片的尖端。

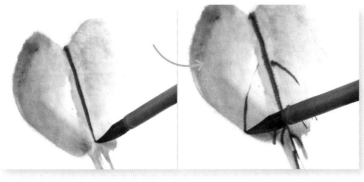

完成！

**2** 用小號狼毫筆蘸濃墨，中鋒運筆，在葉片的中央由上到下勾畫葉片的主脈，注意留鋒。根據主葉脈的位置勾畫葉片兩邊的脈絡。注意葉脈的虛實變化。

## 13.3 花梗的畫法

秋海棠花莖直立，單葉互生，但是花梗較為柔軟，部分品種的花莖呈下垂的姿態。在勾畫時要注意用筆的頓挫，以描繪出花梗的婆娑之態。

此處需頓筆

**1** 用中號羊毫筆調和赭石與淡墨，筆尖略蘸胭脂，中鋒略側，自下向上勾畫花梗。

**2** 在勾畫花梗時應注意頓筆，使花梗呈節狀。自下而上，由側、中鋒兼用逐漸變為中鋒運筆，收筆留鋒，著重表現出花梗的優美姿態。

完成！

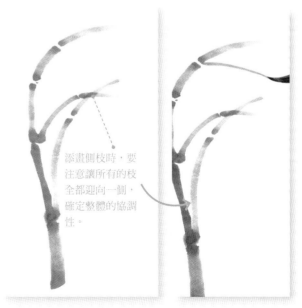

**3** 在頓筆處勾畫側枝，收筆注意留鋒，以增強飄逸之感。

添畫側枝時，要注意讓所有的枝全都迎向一側，確定整體的協調性。

**4** 參照上面的方法，勾畫側枝若干，注意枝條間的遮擋關係。

**5** 中鋒運筆，在上面的主幹上再勾畫出一節小分枝，傾斜方向要與其他分枝一致。

## 13.4 紅霞

本幅作品用寫意之法將秋海棠盛開的繁盛之景表現得淋漓盡致。花開之時，火紅一片，燦若雲霞。本幅畫作不拘泥於細節，只求表現出秋海棠極盡繁茂的燦爛之景。兩隻明黃的蝴蝶嬌小可愛，為整幅火紅的秋海棠增添了情趣，使畫面更加生動美觀。

**1** 用中號羊毫筆調和花青、墨和水，側鋒運筆，分三筆繪製秋海棠的葉片。

**2** 參照上面的方法，點畫秋海棠的一組葉片。注意葉片的疏密布局。

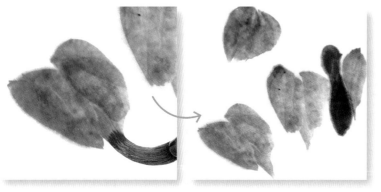

**3** 點畫葉片時應注意葉片顏色的濃淡變化，以豐富葉片的層次感。

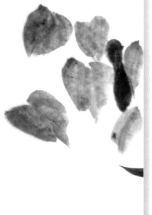  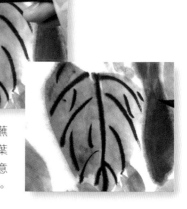

**5** 用中號狼毫筆蘸取濃墨，勾畫葉片的葉脈。注意不宜過於凌亂。

**4** 調和赭石和墨，側鋒運筆，點畫出秋海棠衰敗枯黃的葉片，表現出秋海棠葉片的豐富變化。

### 注意了！

　　繪製葉片時，筆中所含的水分要飽滿，讓葉子呈現出透明的質感。由於水分充足，邊緣呈現暈染之感，增強了畫面的寫意效果。

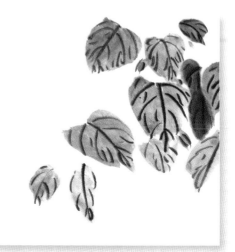

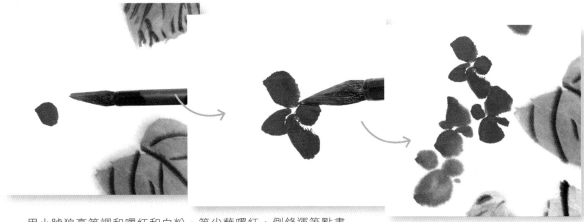

**6** 用小號狼毫筆調和曙紅和白粉，筆尖蘸曙紅，側鋒運筆點畫
花瓣。花瓣同樣是兩片略大，兩片略小，呈對稱狀。

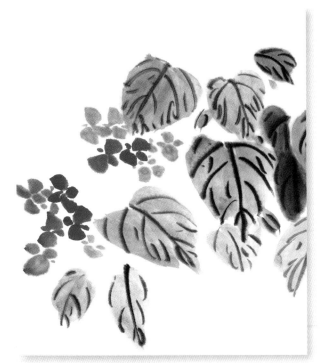

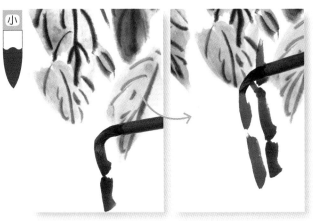

**8** 用小號狼毫筆，調和曙紅加墨，筆尖再蘸淡墨，
側鋒運筆，自下而上勾畫葉子下方的花梗。

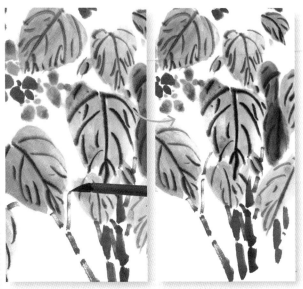

**7** 注意花瓣的虛實變化，顏色的濃淡各不相同。
花朵的布局要相對集中，不宜過於分散。

**9** 勾畫花梗時應注意中間停頓，使花梗呈節狀。自
下而上顏色逐漸變淡。

注意了！

　　繪製花梗時，要飽蘸顏色，然後一起完成
所有花梗的繪製，這樣花梗就呈現出不同的乾
濕變化。

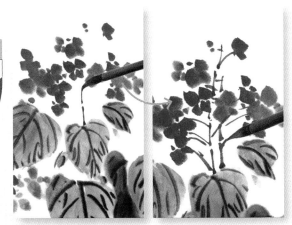

**10** 調和曙紅與淡墨，中鋒運筆勾畫花朵間的
花梗。

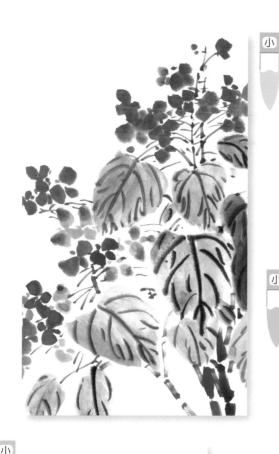

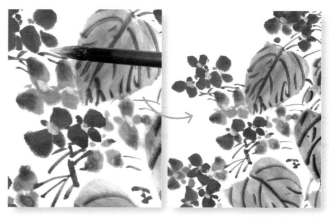

**11** 用小號狼毫筆蘸取藤黃，在花冠中間點畫花蕊。

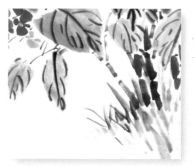

**12** 接著用小號狼毫筆調和少量花青加墨，中鋒運筆，勾畫花梗根部的草葉，以豐富畫面。

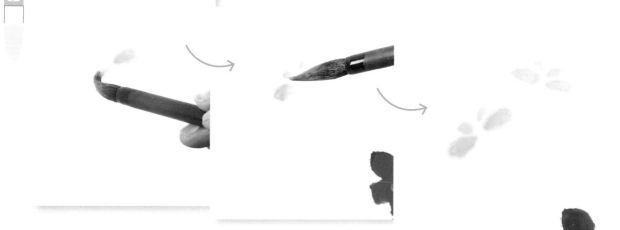

**13** 在畫面上方添畫兩隻蝴蝶以增添畫面情趣。用小號狼毫筆調和藤黃和白粉，側鋒運筆點畫蝴蝶的翅膀。

注意了！

　　點畫蝴蝶的翅膀時，應注意上半部分的翅膀較下半部分的翅膀更加飽滿，顏色也略濃些。

**14** 蘸取濃墨，中鋒運筆勾畫蝴蝶的身體和觸角。

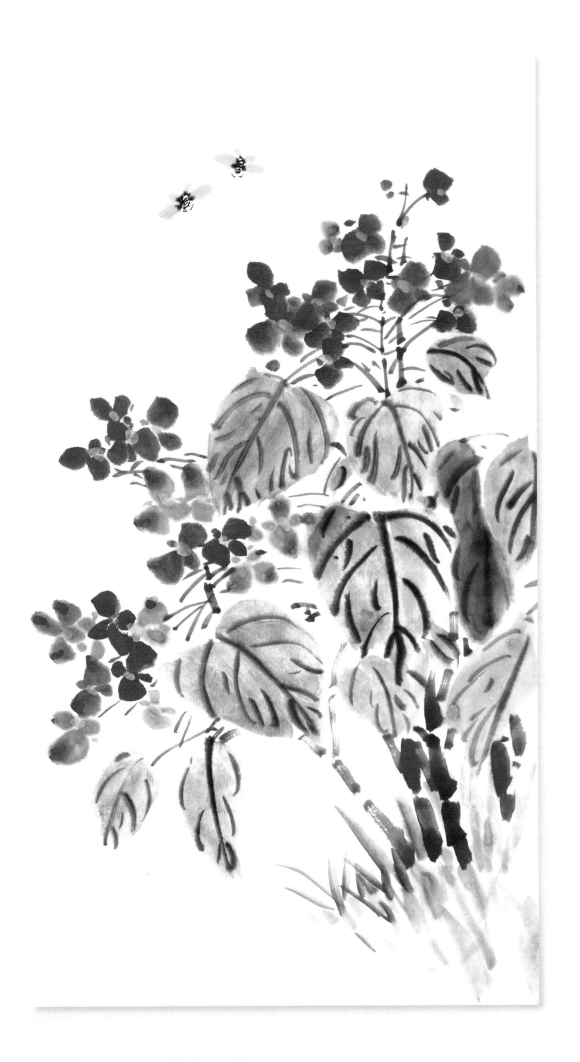

 **第14章 雞冠花**

雞冠花的花冠呈雞冠狀，所以稱為雞冠花。雞冠花在夏、秋季開花，花多為大紅色、紫紅色、橙紅色和黃色，也有白色。歷代畫家對雞冠花的描繪不勝枚舉，如宋人百花水墨寫生卷，近代吳昌碩、齊白石都有很多雞冠花的作品。晚清畫家多把雞冠花與雞畫在一起，意喻步步高昇。歷代畫家發揮各自的聰明智慧，賦予了雞冠花豐富的文化內涵，提高了雞冠花的品賞價值。

## 14.1 花頭的畫法

雞冠花較為常見的花冠有紅、黃兩種顏色。花頭頂部扁寬，層層疊卷而有重量。每束花宿存的苞片及花被片均呈膜質。畫花頭時常以曙紅或大紅調和，積點而成，點綴時要錯落有序，自然成形。

 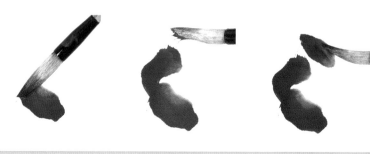 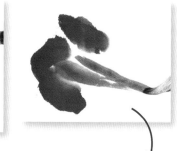

1　用中號羊毫筆調和曙紅、大紅和白粉，筆頭蘸曙紅，筆肚略淺，側鋒點畫雞冠花的花瓣。

 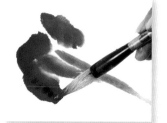 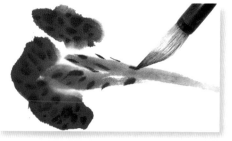 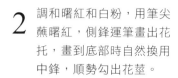

3　用中號羊毫筆調和曙紅和少許墨，在花冠處點畫雞冠花的紋路。

4　在花冠和花莖上均勻點綴，花冠處的紋路較花莖處的要大一些、密一些。

2　調和曙紅和白粉，用筆尖蘸曙紅，側鋒運筆畫出花托，畫到底部時自然換用中鋒，順勢勾出花莖。

雞冠花的花頭形狀不同於其他花頭，呈現雞冠狀，質感也頗為特別。

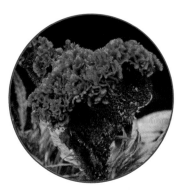

完成！

90

## 14.2 葉子的畫法

雞冠花的葉子為細長的竹葉狀，葉片較薄，兩片交互生長。在畫雞冠花的葉片時要注意，雖然雞冠花的葉子是相對生長的，但也要注意位置錯落有致，不要過於死板。

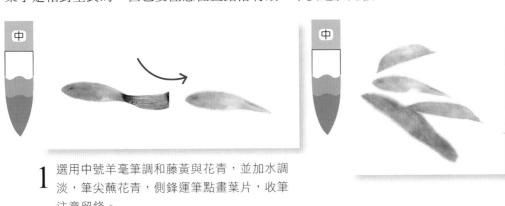

1 選用中號羊毫筆調和藤黃與花青，並加水調淡，筆尖蘸花青，側鋒運筆點畫葉片，收筆注意留鋒。

2 調和花青與藤黃畫出其他葉片。注意葉片要錯落分布，不同葉片的顏色深淺也要富於變化。

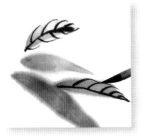
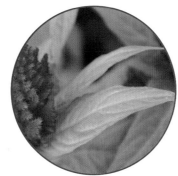
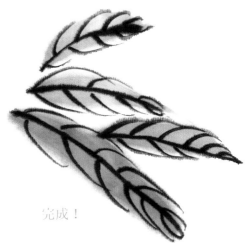

3 用小號狼毫筆蘸取濃墨，中鋒運筆勾其葉脈。曲中求直以取勢。

雞冠花葉片的色彩較為豐富，中間呈翠綠色，邊緣呈淡紫色，繪製時要注意表現出色彩的豐富變化。

完成！

## 14.3 紅冠圖

雞冠花顏色鮮紅，形狀酷似雄雞的雞冠，因此在國畫中常與公雞搭配，有昂揚向上的吉祥寓意。本幅作品就是選取了公雞和雞冠花搭配作畫，雄雞昂首闊步，雞冠花顏色鮮豔，兩相呼應，使得畫面更加豐富，氣場更加充足。

1 用中號羊毫筆，調和曙紅、大紅和白粉，筆尖蘸曙紅，側鋒運筆繪製雞冠花的花瓣，並以濃曙紅點綴花瓣。

小

3 用小號羊毫筆蘸取硃磦，加少許曙紅調和，根據雞冠花的形態，畫出花托。

2 在第一朵花頭的下方再勾出另一朵雞冠花的花頭，注意色彩要有濃淡變化。

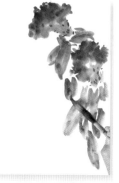

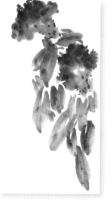

4 用筆尖蘸取濃曙紅，點出雞冠花花托上的小刺。

5 用中號羊毫筆調和藤黃和花青，側鋒運筆點畫葉子，注意葉子要有透視關係的表現。

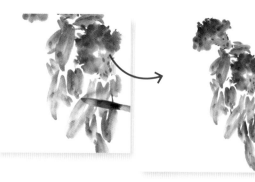

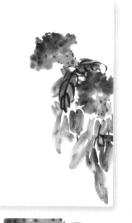

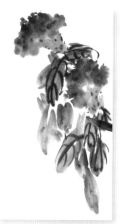

6 用曙紅加少許墨調和，中鋒運筆，連接花頭，畫出花梗，注意要有葉遮梗關係的呈現。

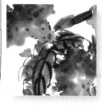

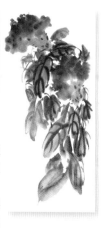

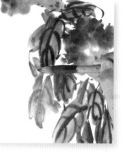

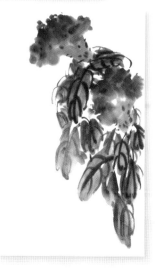

8 把墨色調淡，用筆肚蘸取淡墨，筆尖蘸取少許翡翠綠，以側鋒運筆添加葉子，再以濃墨中鋒運筆，畫出葉脈。

7 用小號羊毫筆蘸濃墨與水，筆尖再蘸濃墨，中鋒運筆，畫出葉子的主葉脈和側葉脈。

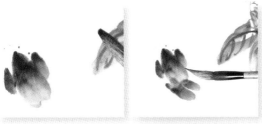

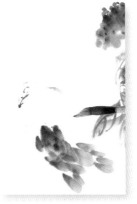

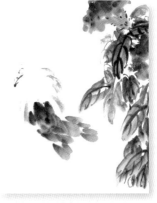

10 用小號羊毫筆，中鋒運筆，勾畫出公雞的頭部、眼部和嘴部，順勢以中鋒畫出較短的弧線，表示雞頸部羽毛的層次。

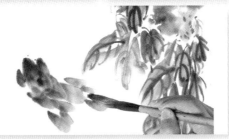

**9** 用中號羊毫筆，筆尖蘸取濃墨，筆肚留充足的水分，側鋒運筆，畫出公雞胸部和腹部的羽毛。

**注意了！**

雄雞的雞頸較長，勾畫時要勾出一定的弧度。並添加細小的曲線，表現出羽毛的質感。

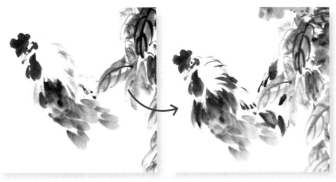

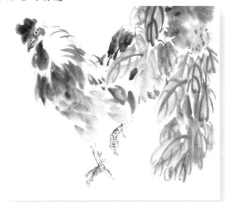

**11** 用中號羊毫筆蘸取曙紅，中鋒和側鋒兼用，畫出公雞的雞冠和肉髯，用濃墨點出眼睛，並順勢畫出尾羽。

**12** 用濃墨畫出公雞的腿部，並以赭石加水調和，染出公雞的嘴部。

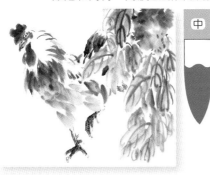

**13** 用中號羊毫筆蘸赭石加清水調和，染出公雞的腿部。

**14** 用赭石加少許墨調和，染畫公雞的頸羽部分。

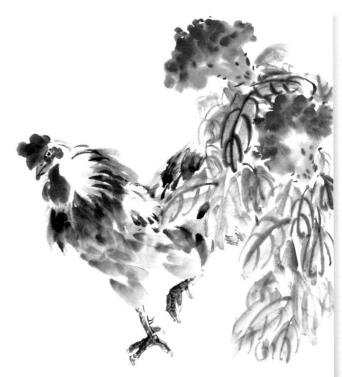

# 第15章 菊花

　　菊花種類繁多，中國歷代詩人、畫家都喜歡以菊花為題吟詩作畫。眾多菊花的花頭五顏六色、絢爛多姿，而且開放在蕭索的秋風之中，以不畏寒風的傲骨給人留下深刻的印象。在國畫中，常用勾染法和沒骨法來繪製菊花。菊花品種雖多，但是自古以來在國畫中繪製的品種相對單一，而正是因為品種的單一性，更統一地表達了菊花在中國文化中承載的深厚內涵。

## 15.1 花頭的畫法

　　菊花花頭由花瓣、蕊組成，種類繁多，顏色多樣，但可歸納為兩大類。一類似車輪狀，有單層瓣和多層瓣兩種，花瓣均是由花芯向外呈放射狀生長。另一類為撓頭狀，畫時先畫一個類似小南瓜狀的花蕾，然後上下左右加瓣，可大略為橫瓣。畫這兩類時均可用墨勾，也可用顏色勾。勾畫時中鋒或中、側鋒兼用，注意用筆的虛實，避免呆板。乾後，白色花可用淺草綠復勾，後染薄粉。上色的花在勾畫後點染顏色，但不可平塗，要有深淺變化。另外，也可以先點顏色，再用墨或深一些的顏色勾畫花瓣。或者只用顏色點畫而不勾，但要中深外淺。

【勾染法】

**1** 用小號狼毫筆蘸淡墨，中鋒運筆勾勒菊花的花瓣。

**2** 用同樣的筆法，勾勒出花頭中心的花瓣。

內層花瓣較為短小密集。

**3** 用筆要靈活，善於穿插，注意花瓣間的遮擋關係。

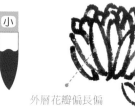
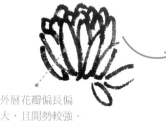
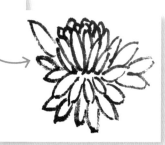

外層花瓣偏長偏大，且開勢較強。

**4** 中鋒運筆勾勒外側的花瓣。外側花瓣呈散開狀，花瓣長短不要過於統一。

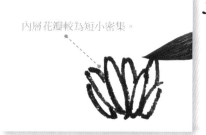

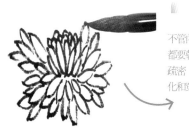
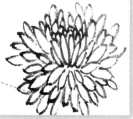

不管內層與外層，花瓣都要朝向花芯。應注意疏密、長短、大小的變化和穿插的關係。

**5** 圍繞在花芯的花瓣勾畫出菊花外側的花瓣。既要注意局部的靈活穿插，也要注重整體的造型。

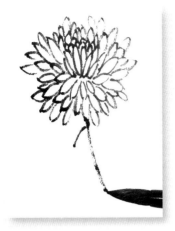

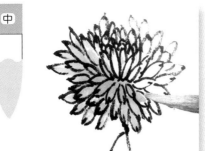

完成！

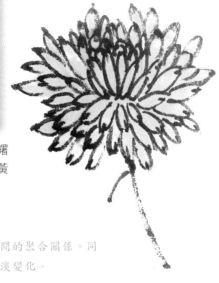

**6** 用小號狼毫筆蘸淡墨，筆中水分較少，勾畫出菊花的花梗。

**7** 調和藤黃、白粉與極少的曙紅，分染花瓣內部，調藤黃與白粉分染外層花瓣。

注意了！

勾畫菊花的花頭時，要注意花瓣間的聚合關係。同時，一朵花頭的墨色也要有顏色的濃淡變化。

【點畫法】

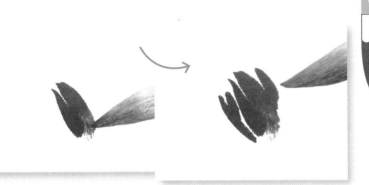

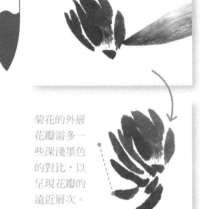

**1** 調和曙紅、大紅和白粉，筆尖蘸色，中鋒運筆點畫出花芯部分的花瓣。花芯的花瓣要盡量緊湊，但也應注意層次感的呈現。

注意了！

採用沒骨法畫花頭指的是「以彩筆替代墨筆直接表現」。用這種畫法打破了以前使用的「勾花點葉」法，從而形成了新的風格畫。

菊花的外層花瓣需多一些深淺墨色的對比，以呈現花瓣的遠近層次。

**2** 逐漸點畫外層的花瓣。外層花瓣的顏色可調深些，以突出變化。

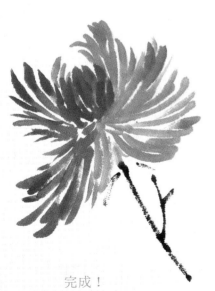

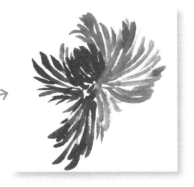

**3** 外層花瓣張開幅度較大，勾畫時應注意花瓣顏色的深淺變化和層次感的表現。

**4** 用小號狼毫筆蘸焦墨，中鋒運筆勾畫出花梗。

完成！

菊花葉子有五個葉尖，一條主葉脈由葉柄處直接延伸到中間的葉尖，葉脈生長自然、流動，韻律感極強。葉片的顏色呈深綠色，具有樸實、渾厚、凝重的視覺效果。採用寫意法畫菊葉首先要掌握好水分的多少，一般情況下，畫時的墨色要略微深一些，這樣乾後就能和自己預想的效果基本保持一致。在畫寫意菊葉時，先要調好墨色——筆腹淺一些、筆尖深一些，這樣畫出來層次才會非常明顯。

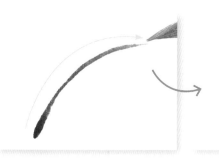
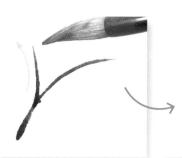
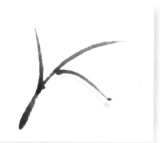

**1** 用藤黃、花青和墨調和，筆尖蘸墨，勾畫出菊花的花枝，運筆留鋒。

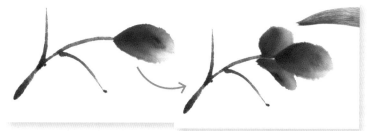

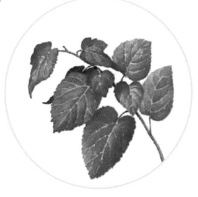

**2** 調和花青與藤黃，筆肚蘸多些藤黃，使筆肚顏色略淡，筆尖只蘸少許淡墨，側鋒運筆點畫出一組葉子。

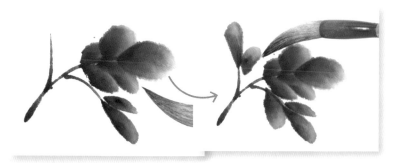

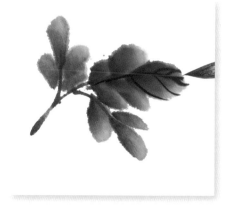

**3** 參照上面的方法，依照花枝的走向，在枝頭畫出幾組葉片。

**4** 用小號狼毫筆蘸濃墨，中鋒運筆勾勒菊花的葉脈。

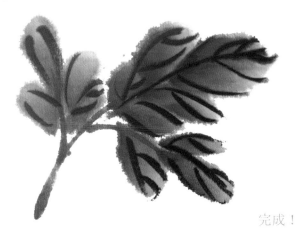

完成！

注意了！

　　點畫葉片時，要注意葉片大小、形狀的變化。處於中央的葉片，形狀略大，位於邊緣的葉片由於視角的關係，勾畫出的形狀應該要短小扁平些。

此作品將秋天果實成熟、碩果纍纍的景象淋漓盡致地表現了出來。透過雙勾法勾畫的菊花，花頭飽滿碩大，形態各異，顏色鮮豔。籃子旁邊的果實，更是圓潤飽滿，晶瑩剔透，讓人垂涎三尺。整個畫面十分飽滿，讓人聯想到秋天豐厚的收穫。

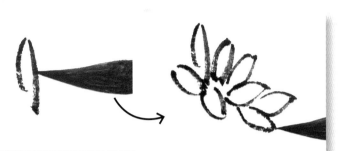
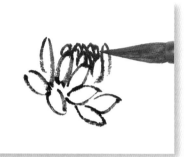

1 用小號狼毫筆蘸淡墨，中鋒用筆勾畫菊花中部的花瓣。

2 勾畫出花芯部分的花瓣，注意呈現中間花瓣的緊湊感。

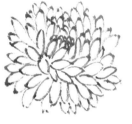
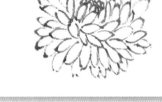
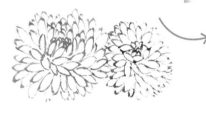
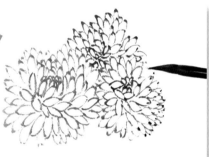

3 用小號狼毫筆蘸淡墨勾畫出菊花外側的花瓣，注意讓整體的造型保持為圓球狀。

4 參照上面的方法，在剛才繪製的菊花旁邊勾畫出另外兩朵菊花。

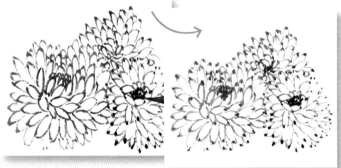
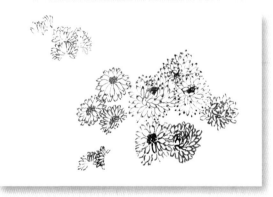

5 蘸取濃墨，中鋒運筆在菊花的花芯處點綴出花蕊。

6 參照上一步方法，靈活搭配多組不同形態的菊花。

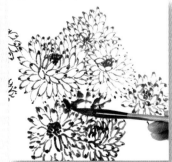
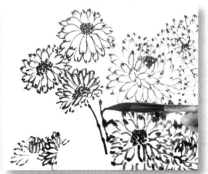

注意了！

　　勾畫葉脈時，注意要遵從葉片的自然走勢。

8 用小號狼毫筆蘸濃墨，中鋒運筆勾畫花梗，連接較遠的花簇。注意頓筆藏鋒。

7 用小號狼毫筆蘸濃墨，中、側鋒兼用，在較為緊湊的花簇中勾畫出花莖。

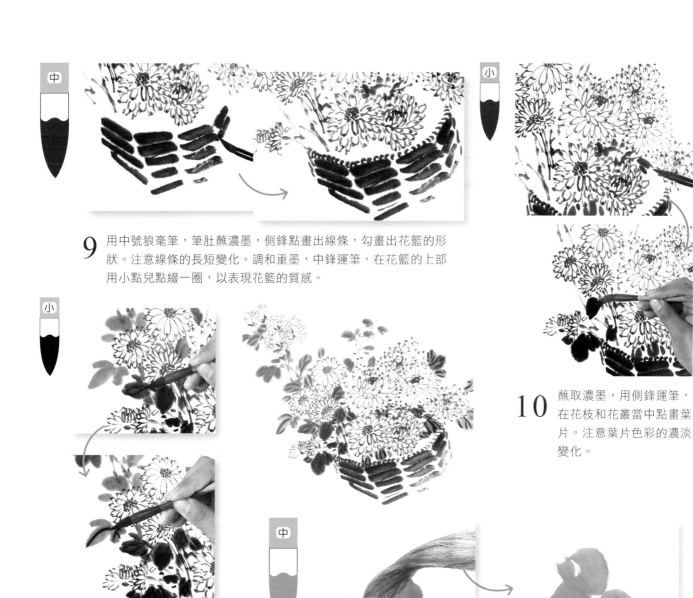

**9** 用中號狼毫筆，筆肚蘸濃墨，側鋒點畫出線條，勾畫出花籃的形狀。注意線條的長短變化。調和重墨，中鋒運筆，在花籃的上部用小點兒點綴一圈，以表現花籃的質感。

**10** 蘸取濃墨，用側鋒運筆，在花枝和花叢當中點畫葉片。注意葉片色彩的濃淡變化。

**11** 用小號筆蘸濃墨，中鋒勾勒出葉脈。

**12** 用中號筆調和藤黃加硃磦，筆尖蘸色，勾畫小圓圈，以表現枇杷的果實。注意不要都塗滿，要留有一小塊空白。

**13** 參照上一步的方法，畫出兩組枇杷的果實。

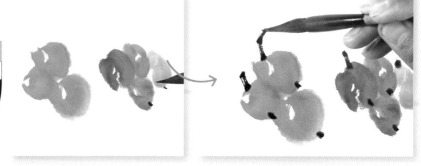

**14** 再用小號狼毫筆蘸濃墨，中鋒運筆點綴在每個果實的下方，突出果實的質感。再蘸焦墨，以中鋒勾畫枇杷的枝幹，注意頓筆留鋒。

注意了！

　　應注意每顆果實的色彩濃淡變化，可加淡墨調和，以豐富顏色的層次。

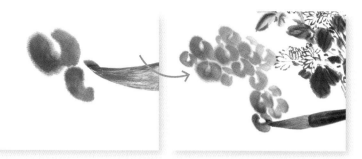

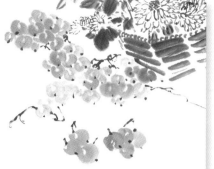

**15** 調和曙紅和少許酞青藍，筆尖蘸色，中鋒運筆，兩筆勾出圓圈狀表現單個的葡萄，且以此方法，畫出一組葡萄果實。

**16** 用小號狼毫筆蘸濃墨點綴葡萄的果實，增加果實的質感。再蘸焦墨勾畫出葡萄果實的枝幹。

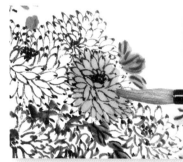

**17** 調和藤黃和少許曙紅，染黃色花頭。

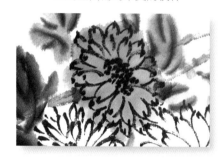

**18** 此處藤黃調和多一些的曙紅，點染紅色花頭。注意菊花顏色的濃淡變化與色調的不同表現。

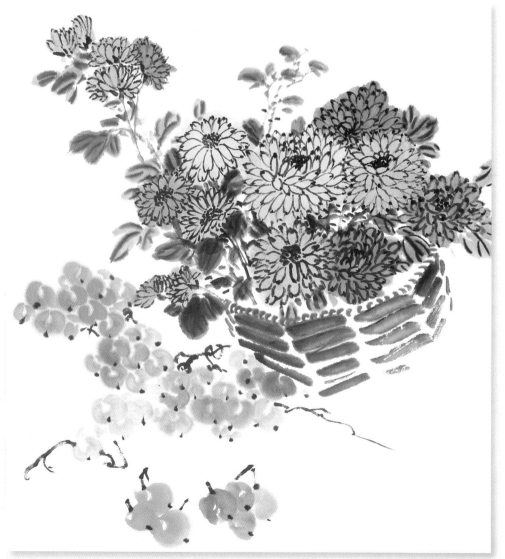

第16章　水仙花

水仙是傳統的十大名花之一。它在寒冬臘月凌寒盛開，以婷婷玉立的身姿，晶瑩勝雪的花瓣，清新淡雅的香味，享有「凌波仙子」的美譽。因其在歲末迎新之際盛開，也被人們視為辭舊迎新、吉祥如意的象徵。而文人們對於水仙清秀俊逸的氣質，高潔素雅的品格更是讚不絕口。清代揚州名畫家汪士慎酷愛水仙，曾在《水仙圖》上題句道：「仙姿疑是洛妃魂，月佩風襟曳浪痕。幾度淺描難見取，揮毫應讓趙王孫。」水仙清雅脫俗的氣質，在國畫的筆墨下，必定更顯風骨。

## 16.1　花頭的畫法

水仙花頭，為傘房花序，以白色居多，開放時大多分為六瓣，花瓣形似橢圓，花瓣末處為鵝黃色，花冠中央多為黃色或橙色的副花冠，雄蕊六枚，三高三低，花絲很短。花朵是花卉的主體，所以繪畫時要格外仔細，不能草率行事。對於初學者來說，應從臨摹入手，「取其精華，去其糟粕」，再回到現實生活中仔細觀察它的整體形態和局部細節。初次學畫花頭，可先用鉛筆勾勒形態，輔助作畫。

【側面】

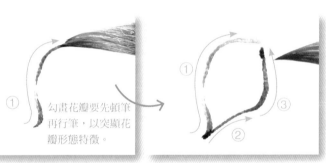

① 勾畫花瓣要先頓筆再行筆，以突顯花瓣形態特徵。

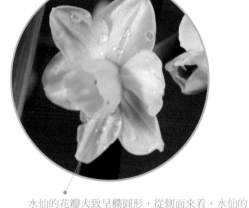

**1** 先用筆尖蘸取少許淡墨，中鋒運筆勾勒出單片花瓣。注意花瓣的形狀不要太大。

水仙的花瓣大致呈橢圓形，從側面來看，水仙的花瓣形狀因角度原因而有所變化。花蕊被副花冠遮擋，露出的部分較為短小。

**2** 為突出其側面的效果，緊挨著剛才的花瓣下方，用淡墨勾畫兩筆，表現花瓣翻轉的形狀。

**3** 挨著剛才的翻轉花瓣，將位於上方的剩餘兩片花瓣都用淡墨勾勒出來。

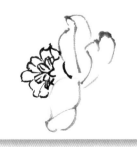

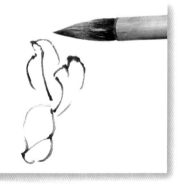

**4** 蘸取較濃的墨，在花頭中心處勾勒出花蕊。從照片可以看出，水仙的副花冠較大，所以花絲較短小。

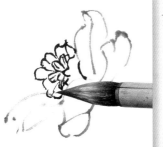

注意了！

在繪製花瓣的時候，除了用淡墨勾勒花瓣的形狀外，還可在花瓣的尖端用濃墨提神，使畫面更富有層次。

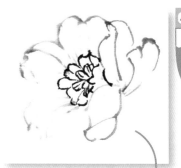

小

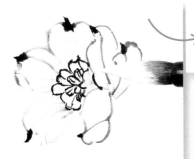

5 用淡墨將剩餘的三片花瓣圍著花蕊一一勾勒出來。

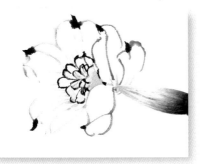

中

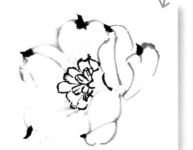

中

7 調和藤黃和白粉，用點染法從花蕊部分開始給花蕊染色。

6 用小號狼毫筆蘸淡墨，中鋒運筆，在花瓣內側勾勒出花瓣脈紋，以增加花頭質感。

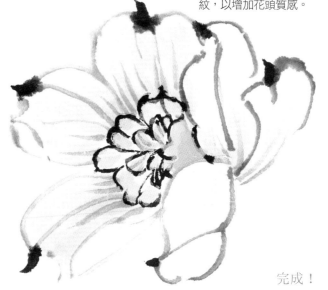

中

8 調和汁綠和白粉暈染水仙的花瓣。染色時應注意花瓣的尖部和根部的自然銜接。正面部分較濃，而作為反面的翻轉部分則較淡。

完成！

【花苞】

小

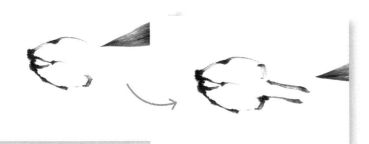

1 用小號狼毫筆蘸淡墨，中鋒運筆勾勒出花苞的形狀，在花苞的下方勾出花萼。

水仙花的花苞呈橢圓狀，瓣尖處微微張開，可以看出花瓣內部的層次。

2 以汁綠調和白粉，為花梗上色。

完成！

3 最後調和汁綠和白粉為花苞的底部上色。注意與花梗顏色的濃淡區別，花梗顏色較深，花苞底部較淡。

## 16.2 花梗的畫法

花梗是連接花和葉的重要部分。水仙是草本植物，花梗較長且生於花頭下方，葉長在花梗上。帶有花梗的水仙顯示出了婷婷玉立和清新俊逸的氣質。繪製時，在花頭的底部，以中鋒勾畫兩條並排的墨線表現花梗的形態，將藤黃和三青調和成較嫩的綠色表現其色調。

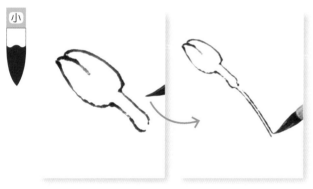

1 用小號狼毫筆蘸淡墨，中鋒運筆勾勒出花苞和花萼，以雙鉤法畫出花梗。

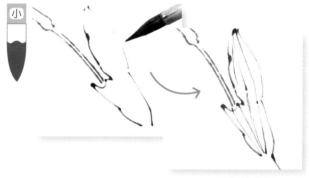

2 沿花梗下方，用小號狼毫筆蘸淡墨，勾出小葉片的形狀和小葉片的葉脈。

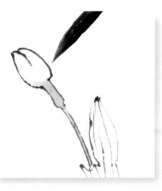

3 調和藤黃和三青，用小號筆點染花萼和花梗。

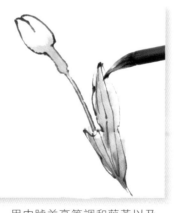

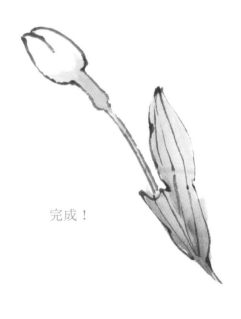

4 用中號羊毫筆調和藤黃以及三青，從葉片的底部開始上色。注意葉片顏色濃淡和層次的變化。

完成！

水仙為鬚根系，由莖盤上長出，乳白色，肉質，圓柱形。根莖似洋蔥，如圓錐形或圓球形，外皮覆蓋著黃褐色薄膜。

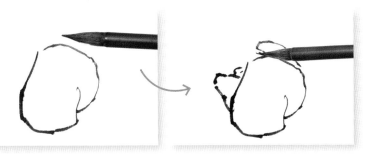

運用乾筆自由勾畫出紋理，追求寫意之感。

**1** 用小號狼毫筆蘸濃墨，中鋒運筆勾勒出莖的輪廓。

**2** 以淡墨在莖部表面勾畫曲線，以增強莖部的質感。

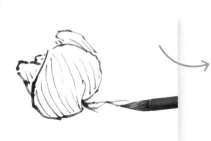

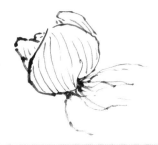

**3** 接著用小號狼毫筆調淡墨，筆尖輕蘸濃墨，勾畫出水仙的根鬚，起筆頓點，收筆注意留鋒。

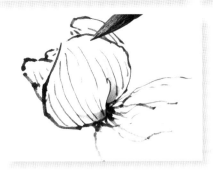

**4** 最後用赭石和白粉調和，從底部向上點染花莖。注意色彩的濃淡變化，由下到上的色彩為由深到淺。

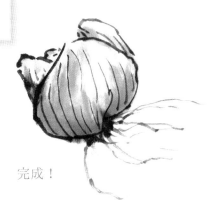

完成！

# 16.4 葉子的畫法

葉從鱗莖頂端叢生，狹長而扁平，頂端鈍圓，質軟潤厚，有平行脈。葉子用復筆勾勒，從葉片尖端起筆，勾至葉根，兩筆勾成一片葉，葉梢為弧狀。調和石青或汁綠加少許三青為葉敷色，趁綠色未乾，用淡赭石輕敷。葉片的組合要長長短短、聚聚散散，高低疏密要有變化。

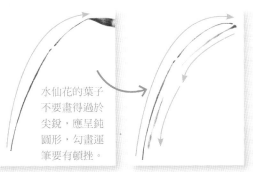

水仙花的葉子不要畫得過於尖銳，應呈鈍圓形，勾畫運筆要有頓挫。

**1** 用小號狼毫筆蘸淡墨，中鋒運筆勾勒出主要葉片的形狀。

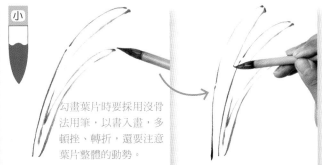

勾畫葉片時要採用沒骨法用筆，以書入畫，多頓挫、轉折，還要注意葉片整體的動勢。

**2** 勾勒出其他葉片，注意葉片的走勢和前後的遮擋關係。

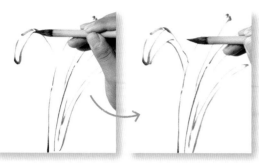

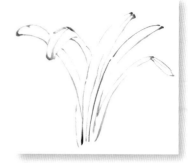

注意了！

　　繪製葉片時，注意
每片葉子的翻轉關係和
生長趨勢應有所區別，
才能顯示出葉叢的層次
感和生動感。

**3** 注意添畫出一些葉片的不同形態，如在整體當中穿插一片翻轉的葉子，使葉子整體更加生動自然。

**4** 將剩餘葉片繪製完成。

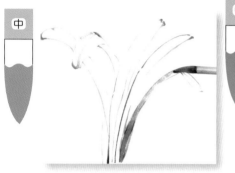

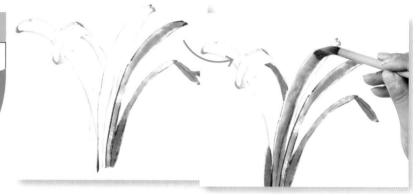

**5** 用三青和藤黃調和，由葉片根部向上為葉片染色。

**6** 注意葉片正面和背面的顏色的濃淡應有所區別。葉面的部分要鮮豔明亮些，色彩要濃郁些。

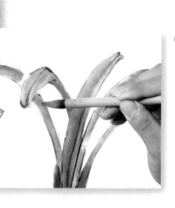

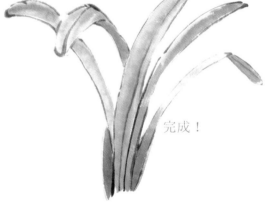

**7** 葉片接近根部的部分要加重色彩，以便使整體更富有層次，更加自然。

完成！

## 16.5 寒香

　　本幅水仙圖以兩叢水仙為主體，以藍綠色為基調，描繪出了一幅凌寒開放的水仙圖景，不僅將水仙婷婷玉立的姿態刻畫得十分到位，還將它馥郁芬芳的清香與冰肌玉骨的神韻表現了出來。

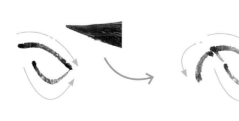

**1** 用小號狼毫筆蘸取淡墨，中鋒連筆勾出花瓣的形狀。

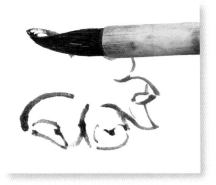

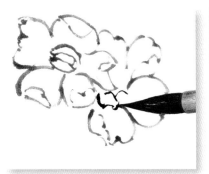

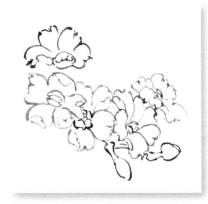

2 逐漸勾畫出完整的花冠，注意內側花瓣和外側花瓣的不同形態，並在中心處勾畫花蕊。

3 在剛畫好的花朵下方繪製第二朵花的花冠，注意花瓣之間的遮擋關係。用小號狼毫筆蘸濃墨勾畫出第二朵花的花蕊。

4 勾畫完一簇花的花頭後，再在花簇右下方勾勒出少許花苞，讓畫面裡的花頭有開有合。

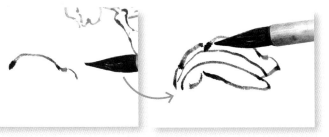

5 用小號狼毫筆蘸濃墨，中鋒運筆在花簇的左下方勾勒出葉片的形狀。

6 勾畫葉片時要注意不同葉片的不同生長方向和不同折彎程度。

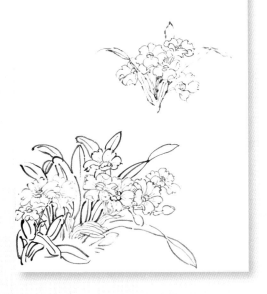

7 用小號狼毫筆蘸濃墨，在花簇的左側繪製出另一處花簇，並繪製出葉片。

**注意了！**

　　勾畫花頭之前，應先注意構圖，處理好花頭間的疏密關係，同時又留出勾畫葉片和花梗的位置。

8 在兩簇花的間隙處添加葉片。注意葉片的翻轉形態和彎折程度的不同。

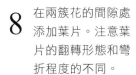

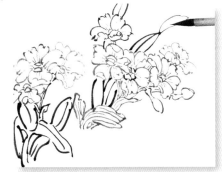

9 逐漸添畫葉片以豐富這幅作品的完整性以及飽滿程度。用小號狼毫筆蘸淡墨並以中鋒運筆勾畫花瓣的脈紋，使花頭形態更加完整。

10 在花簇的右上方，勾畫一束較小的花簇。

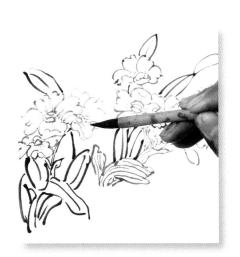

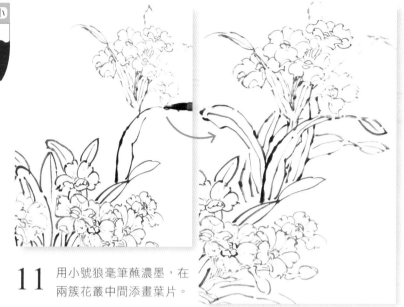

注意了！

　　勾畫葉片時，運筆要靈活自如，將不同形狀、不同動態的葉片穿插著勾勒出來。注意葉片的翻轉形態的變化，以使畫面更加生動活潑。

**11** 用小號狼毫筆蘸濃墨，在兩簇花叢中間添畫葉片。

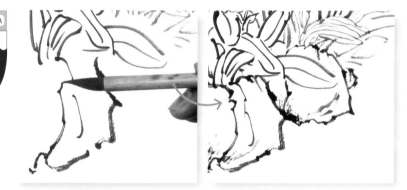

**12** 用小號狼毫筆蘸濃墨，中鋒運筆在葉片的底部勾畫出水仙的根莖。

**13** 用小號筆調和花青與濃墨，在根莖的旁邊勾畫石頭作為配景。

注意了！

　　點染石頭周圍的青苔時，用筆要揮灑自如，不要過於生硬。

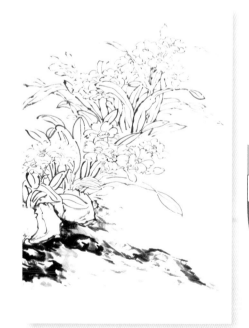

**14** 蘸取淡墨，暈染石頭邊緣，以豐富畫面層次。

**15** 用中號羊毫筆調和赭石與淡墨，從根莖底部開始點染根部。再調和赭石與少許白粉，將根莖顏色填充完整。根的顏色由底部向上逐漸變淡。

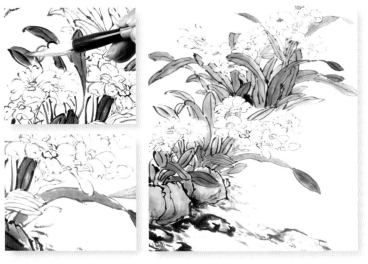

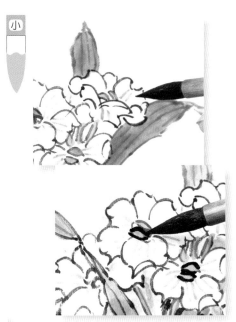

**16** 調和花青和三綠，為葉片的背面上色。調和藤黃和花青，為葉片的正面上色。注意呈現出葉片的層次感。

**17** 用小號筆調和三綠和花青，點染花蕊的部分。

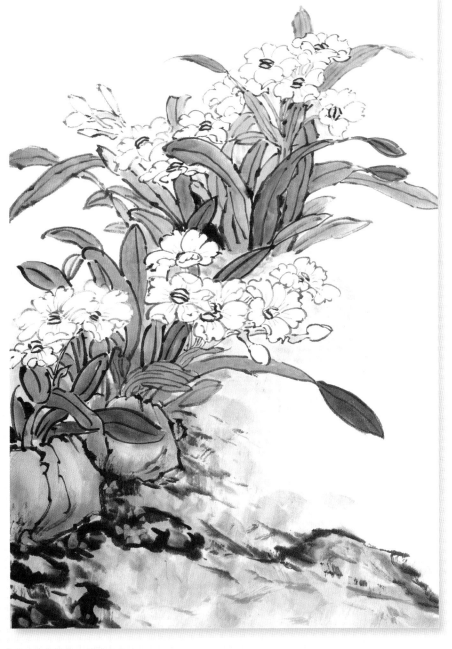

**18** 用中號羊毫筆調和花青、三綠與大量水，罩染根部及土石處。用非常濕的淡墨調和藤黃與花青，顏色非常淺淡，渲染整個花簇，以使畫面上的水仙更加清秀俊逸。

# 第17章 梅花

梅花是薔薇科落葉喬木，冬季或早春開花，花瓣五片呈盆狀，有紅、白，粉等多種顏色。梅花特性耐寒，與蘭、竹、菊合稱為四君子，又與松、竹共譽為歲寒三友。古往今來，不少名家創作過許許多多不朽的詠梅、畫梅佳作，而且各家各派的風格豐富多彩。可以說，畫梅在詩、書、畫融為一體的文人畫中，是最為普遍，也是成就最高的。古人總結的畫梅口訣非常豐富，如：枝不對發，花不對生；多而不繁，少而不虧；花須相合，枝須相依；心欲緩，手欲速，墨須淡，筆須乾。整體要求是：體要古，幹要怪，枝要清，梢要健，花要奇。

## 17.1 花頭的畫法

梅花花頭的畫法分兩種。一種是勾勒法，多用來畫白花，也可先勾圈再染色畫成粉色或紅色花。另一種是點染法，直接用顏色點染成五個花瓣即可。勾勒法使用小號狼毫或兼毫毛筆，調淡墨，勾出圓形小圈，一般是五瓣，因有正、側遮擋，也可畫四瓣、三瓣。圈不要太過一致，要有正側、遠近、大小之分。花不要緊貼枝幹，要留出花蒂的位置，注意花朵的疏密變化。圈好之後點花蕊，用小號狼毫毛筆蘸濃墨點蕊絲，從中間向四周呈放射狀，再點出蕊頭。花蕊畫好後用兩三筆點出花萼，托起花朵。白梅不需要再用色，可直接點花蕊。

### 【白梅——勾畫】

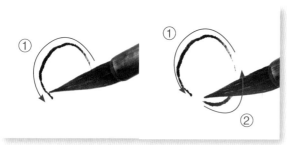

**1** 選用一支小號狼毫筆，筆尖蘸濃墨勾畫出第一片花瓣。落筆實、起筆虛、運筆迅速，這樣畫出的線條才更加生動。

**2** 參照上面介紹的方法，勾畫出第二片花瓣，花瓣的形狀要根據花頭的開放程度和觀察點的位置而定，切不可與第一片過於相似。注意翻瓣的結構、形態的變化。

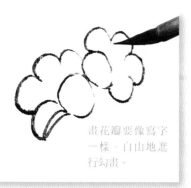

畫花瓣要像寫字一樣，自由地進行勾畫。

**3** 勾畫出完整的花瓣後，在右側再添一花頭，以豐富畫面。注意花瓣之間的銜接與遮擋關係。

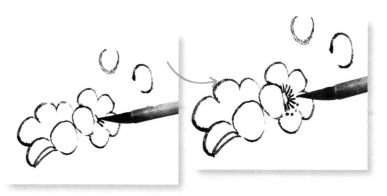

**4** 勾畫花蕊（雌蕊），注意不可將花蕊畫得太圓。運筆方向可根據自己的習慣而定，一般多向逆時針方向。勾畫蕊絲，蕊絲靠近雌蕊的部分較粗，靠近雄蕊（蕊頭）的部分較細，所以在勾畫的時候一定要正確地表現出線條的粗細變化。

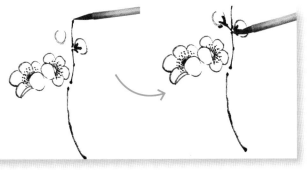

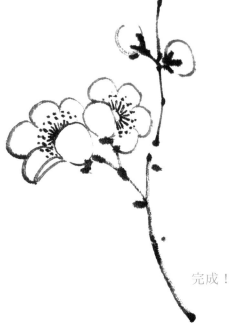

**5** 蘸濃墨，中鋒運筆畫梅枝，在主枝上勾畫小枝，將梅花花頭與主枝連接。注意兩者的銜接關係。

注意了！

　　花蕊的點綴要符合生長規律，要盡量將花蕊畫得散亂、自由一些，讓其看起來更加富有生機感。

完成！

【紅梅——點畫】

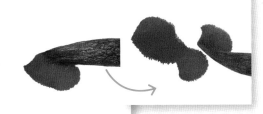

**1** 點花用色，用硃砂4/5、曙紅1/5進行調和，用大白雲蘸滿筆肚，筆尖蘸胭脂，下筆旋轉，一筆一瓣，五筆一朵，半開的三筆。

中間要留出相應的空間畫花蕊的結構。

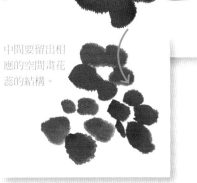

**2** 逐漸將花瓣添畫完整，注意花瓣之間的銜接關係。為了讓畫面更加飽滿，可再添畫兩朵梅花。

點畫花蕊時注意蕊絲可以少些，但蕊要多。

**3** 勾畫花蕊（雌蕊），注意不可將花蕊畫得太圓了。運筆方向可根據自己的習慣而定，一般多為逆時針方向。

**4** 勾畫蕊絲時，蕊絲靠近雌蕊的部分較粗，靠近雄蕊（蕊頭）的部分較細，所以在勾畫時一定要正確地表現出線條的粗細變化。筆頭蘸重墨，點畫蕊頭（雄蕊）；墨點應有大小、濃淡之分。

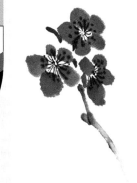

**5** 用中號筆調淡墨，筆尖蘸濃墨，側、中鋒兼用，在梅花的花頭之間添畫一根花枝銜接花頭，讓梅花顯得更有生機感。

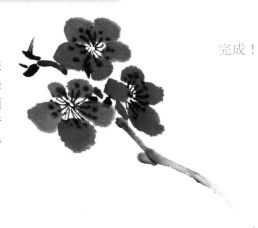

完成！

# 17.2 梅幹的畫法

畫梅幹務求蒼勁有力，形如蒼龍，富於動感，用墨分濃淡，顯出梅幹的陰暗面，用筆要富於變化。梅幹在國畫表現中有多種形式和方法，如雙勾梅幹法、一筆梅幹畫法。梅的枝幹呈暗褐色，老幹蒼勁，小枝挺拔。畫枝幹可中、側鋒並用，大幹多用側鋒，小枝用中鋒行筆。大幹與小枝之間要互相穿插，注意透視效果。

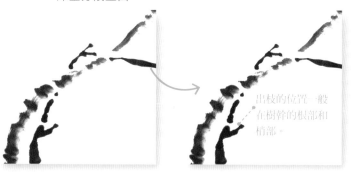

梅花的老幹運用淡而乾的墨色來表現。

**1** 用兼毫提抖筆，調淡墨，筆尖蘸濃墨從畫面左下方暗面入筆，用灰墨蘸深墨分段畫出。

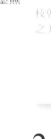

枝幹應追求開合之美。

出枝的位置一般在樹幹的根部和梢部。

**3** 繼續向上以中鋒用筆添畫細枝，讓枝幹形態更加豐富。繪製時注意枝幹之間互相穿插的關係，注意透視效果的呈現。

**2** 接著在右側再添一枝幹，筆上水分宜少，以墨色區分兩幹前後關係。用兼毫提抖筆，灰墨蘸深墨，由下至上入筆畫出。

### 注意了！

在繪製梅幹時，筆中所含的水分不宜太多，要突出枝節感。每畫一筆都要注意頓筆提筆，以表現梅幹的蒼勁挺拔。

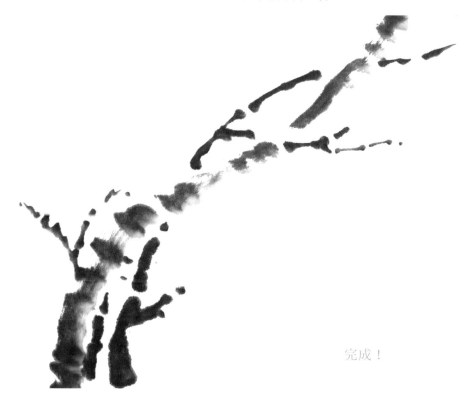

**4** 在粗幹後再添一老幹以增加畫面豐富度。注意粗幹對其遮擋較多，掌握好細枝與老幹之間的銜接，完成繪製。

完成！

# 17.3 梅枝的畫法

畫梅枝注重穿插變化，行筆有曲有直，線條挺拔而有彈性，墨色要有乾、濕、濃、淡的變化，點苔要疏密有致。梅枝的走勢呈「女」字形輾轉縱橫，在老幹上生出新枝，中鋒行筆畫出細枝，注意穿插的枝條不要平行，要適當空出花的位置。畫好細枝之後，用濃墨在老幹上點出幾個墨點，以顯示老幹粗糙的蒼勁感。

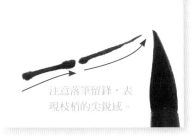

注意落筆留鋒，表現枝梢的尖銳感。

**1** 先用筆調濃墨，筆尖蘸濃墨畫出主枝，運筆可先側鋒後中鋒。

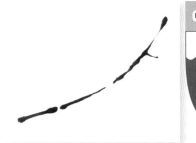

**2** 畫出第一根輔枝。畫輔枝多用中鋒，墨色較濃，表現出挺拔的感覺。

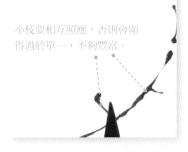

小枝要相互照應，否則會顯得過於單一，不夠豐富。

**3** 繼續用中鋒在輔枝上添加細枝，起筆稍頓，用筆要先實後虛。

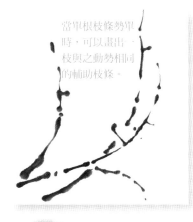

當單根枝條勢單時，可以畫出一枝與之動勢相同的輔助枝條。

**4** 以相同的運筆方式和繪製方法，蘸淡墨在已畫好的梅枝後面添畫兩段細枝，以豐富畫面，增加遠近空間層次感。

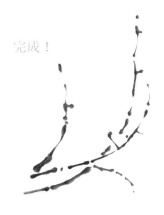

完成！

# 17.4 紅梅寒石圖

本幅紅梅圖構圖十分奇特，雖是刻畫紅梅，卻以一塊岩石立於橫幅中間。從岩石背後伸展出來的紅梅布滿枝頭，鮮豔動人，給人以獨特的感受。梅花是四君子之一，這幅紅梅圖不僅突出了梅花的明豔美麗的顏色，還將梅花的高潔也渲染於紙上。

**1** 先用筆調濃墨，水分要控制得少些，中鋒微側勾畫出石頭的外輪廓，注意運筆時要頓筆。

**2** 用中號羊毫筆蘸取淡墨，用乾筆側鋒皴擦石塊，以突顯石頭的質感。

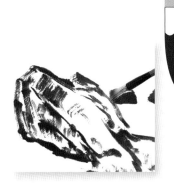

**3** 用中號羊毫筆蘸取濃墨，側鋒用筆，落筆後先微轉一下，再往上提，畫出梅幹。

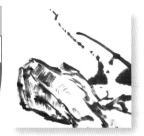

注意了！

點畫梅花的花頭時要注意布局的疏密，要讓梅花錯落有致地開放在枝頭，還要注意顏色的濃淡變化，以讓畫面富有變化。

**4** 向上提筆勾出梅枝，筆中水墨控制得少些，表現出梅枝的蒼勁之感。

**5** 用中號羊毫筆調和淡墨，勾畫出梅幹的細枝。

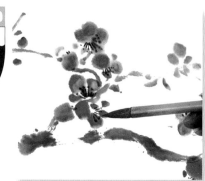

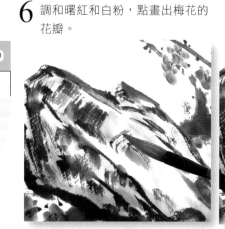

**6** 調和曙紅和白粉，點畫出梅花的花瓣。

**7** 換用小號狼毫筆蘸取濃墨勾畫出花絲，點畫花蕊。

**8** 因花瓣的遮擋，有些花蕊無法完整呈現。繪製完花蕊，接著點畫梅花的花托。

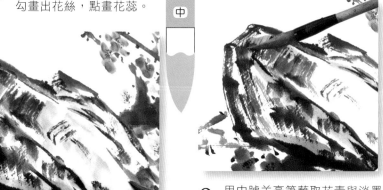

**9** 用中號羊毫筆蘸取花青與淡墨調和，塗染石頭外部輪廓的空白之處。

**10** 用赭石加清水調和，塗染石塊的中間部分。

**11** 調和花青與淡墨，塗染石頭根部。最後整理畫作，完成作品。

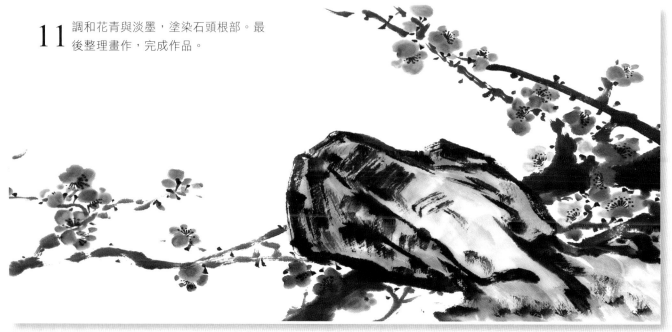